高等教育艺术设计精编教材

设计色彩

（第2版）

汪臻 主编

清华大学出版社
北京

内 容 简 介

本书深入研究并探讨设计色彩的表现方式，梳理绘画写生和艺术设计创作之间的关系，改变固有的色彩观察方法和思维模式，构建新的设计色彩表现形式和独特的色彩审美。

本书将色彩理论与相关课题训练图片结合，不仅具有时代性和前瞻性，更具有应用性和示范性，是高等院校艺术设计类专业、职业艺术教育、各类设计机构及相关从业人员学习和参考的专业用书。

本书封面贴有清华大学出版社防伪标签，无标签者不得销售。
版权所有，侵权必究。举报：010-62782989，beiqinquan@tup.tsinghua.edu.cn。

图书在版编目（CIP）数据

设计色彩/汪臻主编.—2版.—北京：清华大学出版社，2021.2(2025.1重印)
高等教育艺术设计精编教材
ISBN 978-7-302-56538-3

Ⅰ.①设… Ⅱ.①汪… Ⅲ.①色彩学-高等学校-教材 Ⅳ.①J063

中国版本图书馆CIP数据核字(2020)第182636号

责任编辑：张龙卿
封面设计：徐日强
责任校对：袁 芳
责任印制：丛怀宇

出版发行：清华大学出版社
网　　址：https://www.tup.com.cn，https://www.wqxuetang.com
地　　址：北京清华大学学研大厦A座　　　邮　编：100084
社 总 机：010-83470000　　　　　　　　邮　购：010-62786544
投稿与读者服务：010-62776969，c-service@tup.tsinghua.edu.cn
质量反馈：010-62772015，zhiliang@tup.tsinghua.edu.cn
课件下载：https://www.tup.com.cn，010-83470410

印 装 者：三河市铭诚印务有限公司
经　　销：全国新华书店
开　　本：210mm×285mm　　　印　张：9　　　字　数：258千字
版　　次：2013年7月第1版　2021年2月第2版　　印　次：2025年1月第8次印刷
定　　价：69.00元

产品编号：087201-02

前 言

色彩作为视觉形象的必要组成元素,是当前各高校艺术类专业师生和广大艺术工作者的重要研究领域。目前国内出版的同类教材众多,其中不乏优秀教材,但也有一些教材是围绕直接写生进行教学,系统性和连贯性不足,且内容过于单一,缺乏与设计专业其他课程的衔接与转换。

本书的编写依据应用型本科人才培养目标的要求,紧密围绕教学大纲,适当增加必要的设计理论知识,梳理设计色彩的语言、思维创造及表达的基本规律,阐释设计色彩与各门类专业设计创作的关系。

在注重研究相关设计色彩理论的基础上,本书结合艺术设计专业的特征,总结编者多年的课堂实践教学经验,对设计专业学生进行有针对性的课题综合训练,这些课题综合训练融合了"基本绘画技能训练"和"培养创造性思维"两方面的要求。在倡导个性、想象力的基础上调动了学生学习的积极性,达到了探索多种设计色彩表现形式的目的;也使学生的艺术潜质得以充分展现,艺术修养自觉提高,审美眼光得到强化,实现"设计色彩"作为设计专业基础课程与其他课程的衔接和转换。

本书采用的众多手绘图片主要来源于安徽大学艺术学院2013级至2018级设计专业学生的课程作业,李珊珊老师也为本书提供了相关摄影图片,在此一并表示感谢。

编 者
2020年7月

目 录

第一章 色彩的基本理论 1

第一节 光与色 ·· 1
第二节 色彩的属性 ··· 8
第三节 色彩的对比与调和 ·· 9
第四节 色彩的生理和心理属性 ··· 22

第二章 色彩与现代设计 40

第一节 色彩在现代设计中的意义 ··· 40
第二节 现代设计色彩的应用原则 ··· 40
第三节 现代设计色彩的表现特征 ··· 44
第四节 现代设计色彩的应用 ·· 46

第三章 色彩的提取归纳和客观再现 68

第一节 写实性色彩的提取归纳和客观再现 ························· 68
第二节 平面性色彩的提取归纳和客观再现 ························· 72
第三节 课题训练及作品展示 ·· 75

第四章 色彩的解构重组与主观表现 93

第一节 静物色彩的解构重组及主观表现 ····························· 93
第二节 风景色彩的解构重组及主观表现 ····························· 95
第三节 世界名画色彩的解构重组及主观表现 ····················· 97
第四节 民间传统色彩的解构重组及主观表现 ····················· 98
第五节 作品展示 ··· 100

| 第五章　个人创作 | **108** |

第一节　主题性创作 ·············· 108
第二节　自命题创作 ·············· 112
第三节　作品展示 ················ 122

| 参考文献 | **137** |

第一章 色彩的基本理论

第一节 光 与 色

一、色彩与世界

古代有一句画论："目迷五色,心驰神往。"我们生活在一个色彩斑斓的世界里,色彩触动人类心底深处的情感,激发人类的想象力。当人们面对高纯度色彩的画作时,似乎听到一组雄浑的交响乐曲,如梵·高的《向日葵》(图1-1)采用了大面积的橙黄色,给人以强烈的震撼,这种超越真实向日葵(图1-2)的色彩流露出画家的内心世界——对生命的热爱和对艺术的执着。

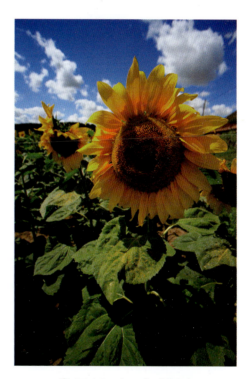

🌑 图1-2 向日葵(薛飞)

在科学家眼中,色彩有其客观规律,他们通过对光色的认识,努力探寻色彩的起源,如著名的颜色数标法(图1-3)。这种对色彩的科学分类法影响了包豪斯以后的工业设计面貌,属于现代工业设计的基础。但是色彩仍有许多待解之谜,对它的研究至今仍在继续。

对于现代人来说,色彩和我们的生活息息相关,生活在城市这个巨大的迷宫式的世界里,时时处处都离不开色彩。交通信号的指示灯、商场与超市的指示牌、地铁入口处巨大的广告招牌等不仅散发着明显的商业社会气息,还直接参与并改变着人类的生活方式(图1-4和图1-5)。

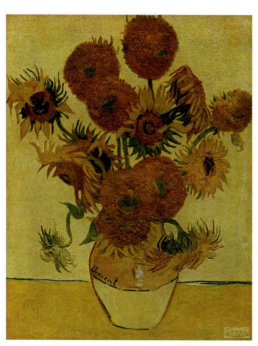

🌑 图1-1 《向日葵》(梵·高)

图1-3　颜色数标法

绯红 006　橙黄 101　米黄 211　阔叶绿 319
砖红 009　象牙白 203　深豆绿 306　深天蓝 402
海蓝 404　牛津蓝 413　银色 505　银灰 512
瓷蓝 407　铁青灰 501　中灰 509　丝绸灰 518
棕褐色 611　白灰 804　珠白 859　云白 800
咖啡色 614　雪白 807　黄绿 200　鹭白 898

图1-4　信号灯

图1-5　地铁口招贴

世间色彩纷繁复杂，据考证，人眼能看到的色彩约为700万种。大自然提供了多种多样的天然色彩，人类也不断研制出新的色彩，可以预见，色彩的种类会日益繁多。生活中人们把色彩的存在当作自然存在的一部分，往往忽视色彩的形成规律，而我们经过认真思索就会发现问题：我们看到的色彩是物象真实色彩的再现吗？不同的光线对物体的色彩有何影响？诸如此类的问题涉及物理学、化学、生理学、心理学及艺术学等学科。事实上，色彩不仅是一门学科，更是一门科学，科学家和艺术家对它的研究从未停止。

二、色彩的发展史

人类从远古时期就开始了对色彩的研究，如从植物的果实和矿物质中提取颜色以满足日常生活的需求。据考证，人类最早运用色彩的例证是西班牙的塔米拉洞窟壁画与法国西南部拉斯考克斯壁画。大约15000年前，生活在那里的人们用自然物质生成的颜料进行绘画，在洞穴顶部和石壁上用红土、黄土、炭黑、红赭石与白色描绘了公牛、鹿和马的形象，这些绘画清晰地表现了原始人类对自然色彩的认知和对色彩美的追求（图1-6和图1-7）。

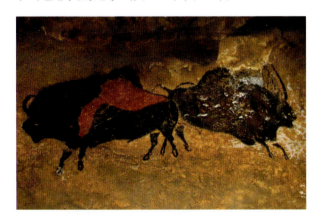

🔴 图1-6　拉斯考克斯壁画（史前）一

在东方，循着历史的足迹，在新石器时代的彩陶、战国时代的帛画、汉代的丝绸、唐宋时代的墓室壁画和明清时代的瓷器上我们可以看到，一部色彩的进化史就是一部人类文明的进步史。据史料记载，唐代的绘画颜料非常丰富，画家使用的颜料达到50多种，获取颜料的途径也很多，如从植物的根部提取藤黄，从叶片中提取花青，而赭石则是一种矿石的沉淀物。

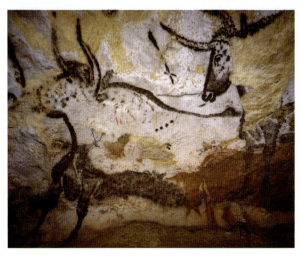

🔴 图1-7　拉斯考克斯壁画（史前）二

除了从自然界中提取各种颜色，人类一直想方设法地创造色彩原料。真正把色彩研究提高到理论与科学的高度，是公元前400年左右希腊哲学家亚里士多德提出的光色原理，他认为"几乎所有的色彩都来源于各种强度的太阳光和火光的混合，以及水和空气的混合"。亚里士多德在人类历史上第一次提出了光与色并存的原理，他的理论影响了很多画家。达·芬奇就认为："这种蓝色并非一种固有色彩，而是由于水蒸气的作用而形成……通过这些原子的太阳光为它们镀上一层明亮的色彩，和地球上的一切黑暗形成对比……"达·芬奇这种光、水、色的理论显然源自亚里士多德。

亚里士多德的理论在1666年被牛顿推翻。牛顿通过科学的实验手段试图解释光与色的关系，他用一个三棱镜放在太阳下，太阳光被分解成赤、橙、黄、绿、青、蓝、紫七色（图1-8）。他认为这七种颜色是原色，即纯色，这些颜色又可以重新复合成白光。他说："我从未成功地从两种原色的混合中得到完美的白色……但对于四色或五色的混合我没有太多的疑问——它们可能混合成白色……"牛顿证明了白色光线中存在光谱色调并由此创造了色环，他开创了色彩理论的新纪元。

但也有人反对牛顿的实验，1810年歌德出版了《色彩理论》，在书中他批判了牛顿的光学物理，

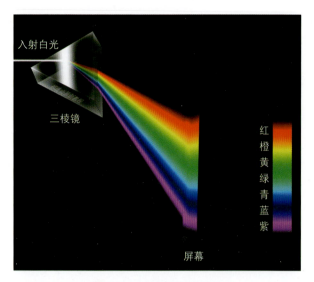

图1-8 光的色散示意

颂扬了传统的亚里士多德与达·芬奇的色彩观点。歌德不像牛顿那样注重物理试验，他更加重视视觉体验。他观察到光线照射的阴影中蕴含着色彩，强烈的光线，如正午的阳光在白色背景中能够生出灰色或黑色的阴影，而微弱的光线，其阴影的色彩则鲜明强烈。这个观点启发了印象派画家，莫奈在他的作品《水果》中用群青色表现苹果的阴影部分，葡萄与橘子的阴影里有绿色和紫色；而高更在他的作品《裸妇》中用紫色调与蓝色调表现大面积的阴影，令人印象深刻。

在科学家和艺术家的探索和引导下，色彩学的研究不断出现新的理论高潮。1810年，德国画家龙格创造性地建立三维色彩立体模型，使用球体表示色彩之间的关系。在色彩立体模型的表面，通过七个层次使黑色过渡到纯色，再过渡到白色，中间的色彩混合存在于球体的内部，可以通过想象来补充。19世纪初期，法国的舍夫勒尔因为身为化学家与染坊老板，他注意到类似色会在视觉上融合，而对比色相邻使用则会提高视觉上的明亮感，并不会产生色调变化，从而总结出色彩的协调规则。美国人洛德则确定了区分不同色彩的三要素，发明了"科学理论上精确的色彩系统"。有趣的是，印象派画家受洛德理论的影响深刻，但洛德本人却无法容忍画家们对他的理论的曲解，他甚至认为："如果那就是我对艺术所做的一切，我情愿我从来没有写过那本书！"

在前人研究的基础上，孟塞尔于1905年出版《色彩图谱》一书，他发明的颜色数标法至今仍是各国的色彩分类基础，书中提出色彩的三个变量，用这三个变量给每个色调一个特定数值，并提出五原色理论，这样，孟塞尔的理论较洛德理论更加科学与精确。1930年，德国化学家奥斯特瓦尔德发表了《色彩之科学》的论著，书中量化了色彩的变化形式，把色彩的变化建立在数学模型的基础上，对色彩进行严格的科学化分类管理。在此之后的1951年，日本色彩研究所制定色立体体系，1964年推出了《色彩标准》……直到今日，还有大量的色彩研究专著与论文不断面世。

综上所述，人类对色彩的研究是一个漫长而曲折的过程，它伴随着质疑与创新、权威与推翻……物理学家研究光色，化学家研究颜料，心理学家研究色彩的符号性与情感性，艺术家与设计师研究色彩的绘画性和实用性等。色彩既是科学又是艺术，是值得我们不断探索的交叉性学科。

三、光与色的关系

（一）色彩是如何形成的

在教科书的定义中，色彩是通过眼、脑和我们的生活经验所产生的一种对光的视觉效应，这意味着"看到"色彩是一个生理过程。人们想看到色彩，必须具备以下四个条件，缺一不可（图1-9）。

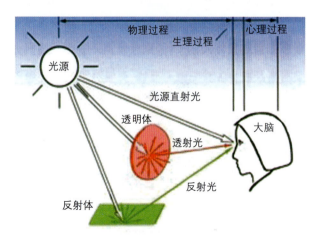

图1-9 光的形成过程

第一个条件是光。色彩无法离开光而独立存在。试想一下，如果失去了光线，那么我们将不能看到任何色彩。第二个条件是物体。有光而没有物体，人们依旧无法感知色彩。如果在密闭的空间内即使有光，也仍然看不到色彩。第三个条件是眼睛。人的眼睛结构有网膜、晶状体、视神经等，独特的生理构造使我们能够轻松愉快地看见世界。第四个条件是大脑。视觉神经刺激大脑，从而辨识色彩，大脑在感觉色彩的同时印证色彩的来源。

由此可见，色彩的产生是一种复杂的从物质到心理的过程，光、物体、眼睛、大脑发生关系的过程中产生了色彩。

（二）光与光谱

光在物理学中的定义为：属于一定波长范围内的一种电磁辐射。人类的眼睛只能分辨380～750nm的波长，这段波长能够引起人的视觉感受，所以又被称为可见光，超出这段范围的波长被称为不可见光。牛顿用三棱镜分解太阳光形成了光谱，它们具有不同的波长，人的眼睛能够根据这些不同的波长辨别色彩。

波长与色彩的关系如下。

红：621～750nm

橙：591～620nm

黄：571～590nm

绿：496～570nm

青：476～495nm

蓝：451～475nm

紫：380～450nm

光波的长短产生色相的区别，波长越长，越偏向橙红色；波长越短，越偏向蓝紫色。而光波振幅（频率）的大小决定色彩的明暗。

（三）光源色与物体色

凡是能自行发光的物体都被称为光源。当光直射到眼睛中时，人感知到的就是光源色。根据光的来源，我们把太阳光、月光等称为自然光，把灯光、烛光等称为人造光。这两种光源给我们的视觉感受不同，前者偏冷，后者偏暖。生活中大家都有类似的经验，同样的色彩，在冷光的照射下与在暖光的照射下给人的视觉感觉截然不同。一块红色的布，放置在白色光源下呈现偏紫的色相，而放置在黄色光源下又呈现偏橙的色相，那么到底什么色相才是这块红布的本来面目？我们只有选定一种客观光源，否则红布的颜色就会千变万化。因此，光源色不同，必然对物体色彩产生不同的影响。

影响人们认知色彩的另一个原因是物体色，它是光源色经过不发光物体吸收之后的视觉体验。我们在生活中看到的建筑的色彩、服装的颜色就属于物体色。自然界的物体种类繁多，大部分本身不会发光，但都具有选择性地吸收、反射、透射光源色的特性。物体的颜色和它们自身吸收的光及反射、透射出光的比例有关。当我们看见一朵黄色的花，是因为这朵花吸收了光线中其他颜色的波长，而反射了黄色的波长给我们的眼睛，所以大脑告诉我们，这朵花是黄色。由此可知，如果物体反射所有的色光则呈白色，如果物体吸收所有的色光则呈黑色。

（四）光与色的艺术

随着光线的变化，物体的色彩是不断变化的，室外风景的颜色瞬息不同，但是很多人对外界色彩的变化"视而不见"，为什么大脑会给我们传达固定的信号呢？这是因为大脑中有一种高级结构，它可以直接读取熟悉物体的色彩而不需要视觉上的再判断。所以，在人的眼中，对熟悉的同一事物的色彩印象始终保持着该事物在白色日光中的形象。在不同亮度的光源下，大脑忠于自己对色彩的主观处理，这样可以使神经平稳，避免发生视觉紊乱。

尽管如此，仍有艺术家执着地寻找真实的视觉体验。莫奈曾经说过："越是深入进去，我越是清楚地看到，要表达我想捕捉的那'一瞬间'，特别是要表达大气和散射其间的光线，需要做多么大的努力啊……"（选自《世界美术》，1982年第1期第12页，戴士和译）"当我在作画时如果被人打断，就像割断我的腿一样……光变了，颜色也要随着变。一种颜色仅持续1秒钟，有时至多不超过三四分钟……"

（选自《国外美术资料》，1979年第3期第33页，平野一才译）

对光源变化的敏感体现在莫奈的许多作品中。在创作《卢昂大教堂》时，为了把握大教堂的色彩变化，莫奈同时支起多张画布，追逐着阳光和色彩，每当光线发生偏移，他就在另一张画布上记录。在这些画中，清晨、正午、夕阳下的教堂各有不同，在清晨淡淡的雾霭中，教堂淡灰色的石壁呈现色调丰富又朦胧的青灰色；在正午充足的阳光下，大教堂是灿烂的金色伴随着淡淡的蓝色阴影；在落日的余晖里，大教堂的色调变成了暧昧的粉紫色与橙红色。莫奈用惊人的观察力，捕捉在阳光的照耀下大教堂石壁一瞬间灿烂的景象，给我们留下了无穷的想象空间，他的画作是光色结合的杰出范例（图1-10～图1-13）。

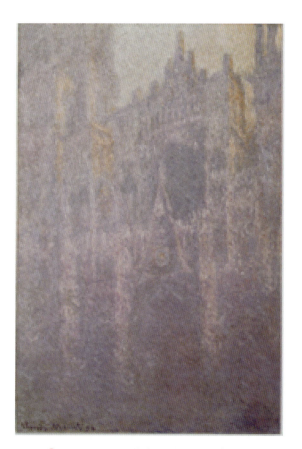

图 1-11 《大教堂系列》之二（莫奈）

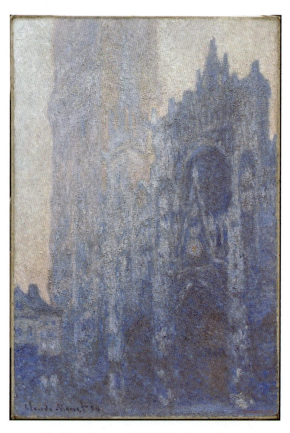

图 1-10 《大教堂系列》之一（莫奈）

历史上很多艺术家都是处理光源色的高手，光源色处理得当能为画面增加神秘、浪漫的氛围。例如伦勃朗的《夜巡》、雷诺阿的《少女肖像》、德加的《舞女》等（图1-14～图1-16）。

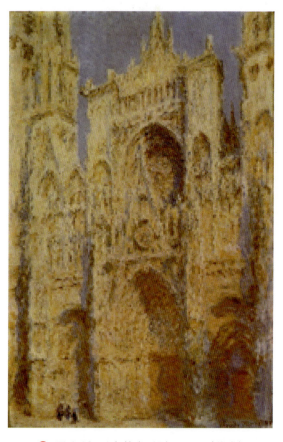

图 1-12 《大教堂系列》之三（莫奈）

第一章　色彩的基本理论

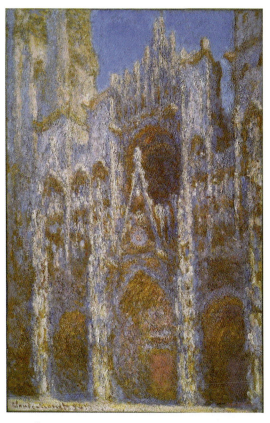

🔸 图 1-13　《大教堂系列》之四（莫奈）

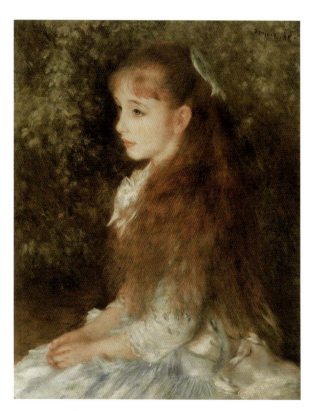

🔸 图 1-15　《少女肖像》（雷诺阿）

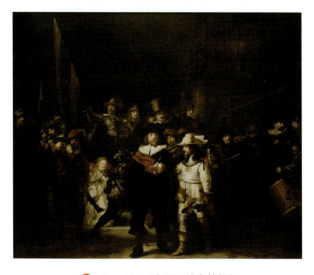

🔸 图 1-14　《夜巡》（伦勃朗）

对于城市设计师而言，合理巧妙的光源可以使我们的生活锦上添花。站在高处俯瞰夜晚的城市，摩天大楼的霓虹灯五光十色，现代都市感十足；商场的光源一般处理成暖色调，可以拉近与顾客的心理距离，使顾客感受到放松与温暖；医院的光源一般处理为冷色调，不仅可以使医生头脑冷静，更加客观地处理病例，而且也可以使病人心态放松，情绪稳定。

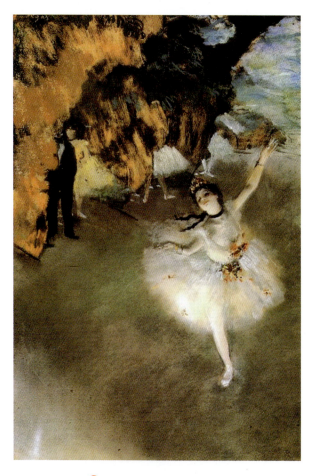

🔸 图 1-16　《舞女》（德加）

所以,光是感知色彩、改变色彩的前提条件,光源色不同,必然对物体色彩产生影响。物体色相对固定,它的表现受物体的性质、光源的性质及人类的生理反应等因素的影响。

第二节　色彩的属性

前面我们学习了色彩的形成过程以及光与色的关系,那么色彩有哪些特征?黑色与白色是色彩吗?造成色彩微妙变化的因素有哪些?这些问题将在本节内解决。

谈到色彩的属性,我们联想到色彩的三要素,即明度、纯度和色相。其实,色彩还有一种属性与三要素同等重要却经常被我们忽略,那就是无彩色。

一、无彩色与有彩色

(一) 无彩色

在我们的世界里,不仅仅有千变万化的色彩,还有三种基础色:黑色、白色与灰色,这三种色彩被称为无彩色(图 1-17 和图 1-18)。

图 1-17　黑色

图 1-18　灰色

1. 黑色

黑色是无彩色中明度最低的颜色,理论上黑色能够吸收所有的光波而不反射光,但人眼能观察到的黑色多少都反射一定的光线。光线决定了黑色也有倾向性,有经验的画家在艺术创作时可利用这一性质画出不同感受的黑色。例如,中国画中的黑色有松烟墨和油烟墨之分,松烟墨呈青色调,偏冷,常用来练习书法、山水,画面有清淡悠远之意;油烟墨为橙色调,偏暖,常用来表现花鸟及人物的头发,画面呈现生机盎然的趣味。西方绘画中对黑色的运用也有很多不同的方法,如用群青色调和深紫色表现舞会上的黑裙,用茄红色加墨绿色,再加少许橙黄色表现阳光下头发的阴影,前者为冷调的黑,后者为暖调的黑。画家对黑色的不同处理能够使画面的暗部透明、和谐,给人一种美的享受。

2. 白色

白色是无彩色中明度最高的颜色,理论上白色能够反射所有的光,而现实生活中任何白色都会吸收一定的光线,所以纯白色只存在于理论中。白色非常容易被别的色彩调和,如一张白纸,我们把它打湿晾干后,白色的明度与纯度就会下降;如果我们反复把它打湿晾干,最后它会成为一张灰纸,这是因为白纸不断地吸收水里的物质,这种物质让它的反射能力降低。在绘画中,白色的概念并不是纯白,它可以指代画面中亮度最高的色块,从而区别于画面中其他的色域。

3. 灰色

当视觉中没有感受到光透射和反射应有的单色光的特质时,则光呈现为灰色。我们把纯白和纯黑的颜色相调和后得到的灰色称为中性灰,这是一种没有色彩倾向的灰色。灰色是一种奇妙的色彩,中性灰没有色彩的冷暖倾向而被赋予冷静和智慧的象征,运用得当可以为作品增添魅力。如画家莫兰迪一生都在深深浅浅的灰色调中寻找自己的艺术理念,可被称为是运用灰色调的大师。

（二）有彩色

除去黑、白、灰这三种颜色之外的色彩统称为有彩色。有彩色在光谱上呈现的色彩为基本色，基本色之间或基本色与无彩色之间可以任意混合形成新的、无数的有彩色。有彩色与黑、白、灰混合后的颜色仍属于有彩色。无彩色虽然只有明度的变化，但能够大大丰富有彩色的色彩层次。

二、色彩的三要素

（一）色相

色相即色彩的相貌特征，是指人的视觉能感受到的红、橙、黄、绿、青、蓝、紫等代表着不同特征的色彩相貌。简单地说，我们会根据第一眼看到的色彩印象来确定这个色彩的名称。

色相按照科学规律进行排列。根据波光的长短不同，我们可以把七种基本色首尾相接，按照从暖到冷的次序依次为大红、橙红、红橙、橙黄、土黄、嫩绿、草绿、翠绿、淡蓝、钴蓝、淡紫、深紫、紫红、玫瑰红等，形成的圆环就是色相环。前文中曾提及，红色的波光最长，紫色的波光最短。如果基本色之间有混合色，例如红色与橙色相接，靠近红色的那一端波光长，接近橙色的那一端波光短。

色相环中色彩的次序变化表明了人眼所看到的光波的长短变化，这是一种自然的排序规律，了解色相的过渡规律可以在艺术创作中得心应手。例如在风景写生中，色彩并非孤立存在，一株小树，它的叶尖与叶脉的颜色过渡不可能直接从暖色到冷色，如果画面视觉效果不佳，则是因为没有处理好色相之间的关系。

（二）明度

明度就是色彩的明暗程度。对于无彩色而言，白色明度最高，黑色明度最低，黑白之间排列着由深至浅的中性灰色。

影响有彩色明度的原因有两种，一种是色彩本身的明暗程度。在色相环中的有彩色，最亮的是黄色，最暗的是紫色。对于任何一种有彩色而言，加入白色，可以提高亮度，色彩的表现更加饱满亮丽；加入黑色，则亮度降低，色彩的表现为暗淡低调。另一种是同一色相的明度相当，但外界光线力量的强弱改变了色彩的明度。

科学研究表明，色彩的三要素中，最吸引人注意力的色彩因素就是明度。走在大街上，同样穿着黄色系服饰的行人，一定是亮黄色最夺目；同理，肤色白的人也比肤色黄的人更引人注目。

明度相对于纯度与色相更为独立，我们可以用色彩的明度变化完成一张独立的作品，展现明度变化带来的视觉魅力。

（三）纯度

纯度是指色彩的鲜艳程度。光谱中的颜色是标准纯度，但在现实生活中，即使是颜料管中的色彩，由于矿物质组成成分及加工工艺的不同，纯度都有差别。不同的色相不但明度不等，纯度也不相同，它取决于一种色光的波长程度。红色的纯度最高，黄色的纯度较高，随着色光波长的降低，绿色和蓝紫色的纯度也随之下降，它们的纯度只能达到红色纯度的一半左右。纯度体现了色彩内在的品格，同一色相，纯度即使发生细微的变化，也会产生色彩性格的变化。在人的视觉所能感受的色彩范围内，绝大部分为非高纯度的色彩，色彩由于纯度的变化而显得极其丰富。

第三节　色彩的对比与调和

一、色彩的对比

色彩之间的对比是色彩呈现美的重要条件和手段，色彩对比不仅是形式美的标准和准则，也是塑造一切艺术形象最基本、最重要的手段和方法。色彩对比不仅包括色相对比、明度对比和纯度对比，还包括冷暖对比、不同色彩在画面中的面积及位置对比，以及运用多种绘画材质后色彩产生的肌理对比等。

（一）色相对比

两种以上的色彩并置组合后形成的对比称为色相对比。下面说明色相对比的基本类型及其心理特征。

1. 无彩色对比及其心理特征

无彩色对比主要是指黑白两色，以及黑白调和后产生的灰色系列之间的对比，如黑与白、黑与灰、中灰与浅灰等。在现代设计中无彩色对比应用广泛，对比效果大方、庄重、高雅而富有现代感，但也易产生过于素净的单调感（图1-19）。

图1-19　平面招贴

2. 无彩色与有彩色对比及其心理特征

无彩色与有彩色对比，如黑色与红色、灰色与紫色，或黑色、白色与黄色，白色、灰色与蓝色等，应用于各类设计时对比效果大方活泼。无彩色面积大时，偏于高雅、庄重；有彩色面积大时，活泼感加强（图1-20～图1-22）。

图1-20　李宁运动广告

图1-21　鸿星尔克运动广告

图1-22　打火机广告

3. 同种色相对比及其心理特征

同种色相对比主要是指一种色相的不同明度或不同纯度变化的对比。如大红色与粉红（红＋白）色的对比，橙色与咖啡色（橙＋灰）、绿色与粉绿（绿＋白）及墨绿（绿＋黑）等色的对比。此类对比效果统一、文静、雅致、含蓄、稳重，但也易产生单调、呆板的问题。在设计中常采用小面积的黑、白、灰点缀画面以克服弱点（图1-23～图1-25）。

图1-25 欧莱雅公司产品招贴

图1-23 香水招贴

4. 无彩色与同种色相对比及其心理特征

无彩色与同种色相对比，如白色与深蓝及浅蓝色、黑色与橙色及咖啡色、灰色与中黄及柠檬黄等色的对比，其对比效果综合了无彩色与有彩色对比及同种色相对比的优点，展现了活泼及稳定的视觉效果（图1-26和图1-27）。

图1-24 钉枪商品包装

图1-26 杂志招贴

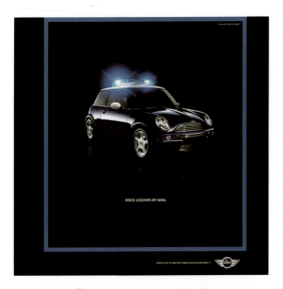

图 1-27　宝马汽车招贴

5. 类似色相对比及其心理特征

类似色相是呈现较弱对比类型的色相，在色相环中的距离约 45°，如红色与黄橙色的对比。类似色相对比在设计中应用的视觉效果较丰富、活泼，但又不失统一、雅致、和谐的感觉（图 1-28 和图 1-29）。

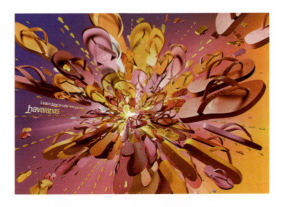

图 1-28　哈瓦那凉拖招贴之一

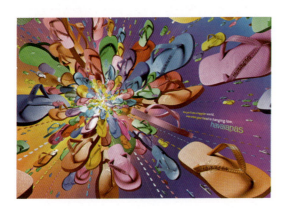

图 1-29　哈瓦那凉拖招贴之二

6. 对比色相对比及其心理特征

对比色相在色相环中的距离约 120°，为强对比类型，如黄绿色与红紫色对比等。对比效果强烈、醒目、活泼、丰富，但也不易统一而感觉杂乱、刺激并造成视觉疲劳。对比色相在设计中常需要采用多种调和手段以改善对比效果（图 1-30 和图 1-31）。

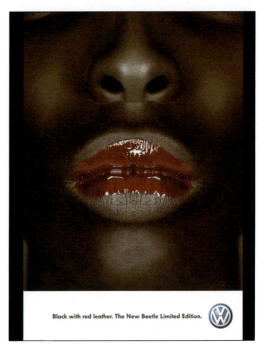

图 1-30　大众汽车广告招贴之一

图 1-31　运动品牌广告

7. 互补色相对比及其心理特征

互补色相对比为极端的色彩对比类型，色相环之间的角度为180°，如红色与蓝绿色对比、黄色与蓝紫色对比等。对比效果强烈、眩目而有力，但若处理不当易产生幼稚、原始、不协调等感觉。互补色相对比要达到良好的画面效果，需要对不同色相的面积、纯度、明度等方面进行调整（图1-32和图1-33）。

图1-32　大众汽车广告招贴之二

图1-33　海报招贴

（二）明度对比

两种以上的色相组合后，由于明度不同而形成的色彩对比称为明度对比。明度对比是决定色彩方案明快或沉闷、清晰或朦胧、强烈或柔和的关键。

所有色相中黑与白是明度对比的两极，孟塞尔色立体将无彩色明度标准从黑至白分为十一级，将有彩色按其本身的明度排列在相应的明度等级上。趋向黑色的色彩都属于低明度色相，如普兰、赭石、土红、橄榄绿等；亮度接近白色的色相则属于高明度色相，如柠檬黄、粉绿以及天蓝等。

明度对比的基本类型及其心理特征如下。

我们把明度等级分为三个层次，即白色与接近白色的色阶定为高明度，黑色与接近黑色的色阶定为低明度，介于这两者之间的为中明度。艺术作品中不同色彩的明度如果均来自高明度区域，则整体色调浅淡、明亮，为高短调。该调明暗反差微弱，不能明确分辨形象，视觉感受为优雅、清淡、柔和、高贵、朦胧和女性化；均来自中明度区域的色彩组合为中短调，该调为中明度弱对比，视觉感受为含蓄、模糊；均来自低明度区域的色彩组合则为低短调，该调深暗而对比微弱，视觉感受为沉闷、忧郁、神秘、孤寂、恐怖。上述三种明度对比由于差别较小，视觉效果象征朦胧、诗意、含蓄和暧昧，也给人以含糊、郁闷、失意、沮丧等心理感受。除此之外，常见的明度对比还有高长调、高中调、中长调、中中调、低长调及低中调等，和上文分析的三组短调形成九种明度对比的形式，这些明度对比有强有弱，各显特色（图1-34～图1-39）。

图1-34　明度色阶之一（冷色）（柳照娟）

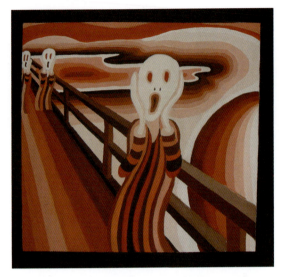

☩ 图 1-35 明度色阶之二（暖色）（钱瑜）

☩ 图 1-36 明度对比之一（冷色）（陈鹏）

☩ 图 1-37 明度对比之二（暖色）（罗雪晨）

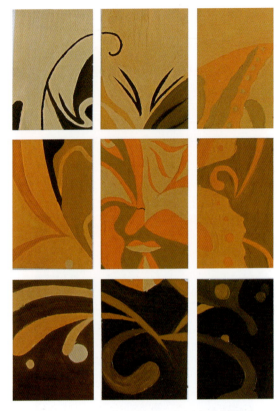

☩ 图 1-38 明度对比之三（暖色）（李道红）

☩ 图 1-39 明度对比之四（暖色）（刘婷）

下面介绍几种设计作品中常用的明度对比。

高长调：以高明度色相为主，配以少量的中明度和低明度色相。该色调明暗反差大，视觉效果明快、积极、活泼、强烈。

中长调：以中明度色相为主，配以少量的高明度和低明度色相。该色调以中明度色作基调、运用浅色或深色进行对比，视觉效果稳重、生动，具有男

性化指向。

低长调：以低明度色相为主，配以少量的高明度和中明度色相。该色调深暗而对比强烈，视觉效果雄伟、深沉，有爆发力。

（三）纯度对比

两种以上色彩组合后，由于纯度不同而形成的色彩对比称为纯度对比。不同色相的纯度，因其物理属性的不同，纯度相差较大，很难划分高、中、低纯度的统一标准。因此，我们把色相的纯度均分成三段，当它们和无彩色系的中性灰色混合时，即可以形成若干色阶组成的纯度系列，分别为高纯度、中纯度和低纯度，即纯色和接近纯色的色彩为高纯度色相，接近灰色的为低纯度色相，介于两者之间的为中纯度色相。

高纯度、中纯度、低纯度层次的色相互相搭配可以形成多种纯度的对比组合。一般而言，对比色彩中纯度差的大小决定对比的强弱。在纯度对比中，如果面积最大的色彩属于高彩度色（又称鲜色），而对比的另一色彩纯度低，则构成纯度的鲜强对比，即主体色为高纯度色，陪衬和点缀色为中纯度和低纯度。反之的灰强对比，则主体色彩为低纯度，陪衬和点缀色为高纯度和中纯度。运用这样的方法可以把纯度对比大体划分为：鲜强对比、鲜中对比、鲜弱对比、中中对比、中弱对比、灰弱对比、灰中对比、灰强对比及最强对比等。

在色相、明度相等的条件下，纯度对比的特点是柔和，纯度差越小，柔和感越强。对视觉而言，一个阶段差的明度对比的清晰度相当于三个阶段差的纯度对比。画面中很少出现单纯的纯度对比，一般主要表现为包括明度、色相对比在内的以纯度为主的对比。纯度对比对心理影响显著。一般而言，高彩度色的色相明确，引人注目，视觉效果强，色相的心理作用明显；含灰色系的低纯度色相则比较含蓄平淡，对视觉的刺激较小，视觉效果弱，注目程度低。在设计色彩中，纯度对比是决定色调华丽或古朴、高雅或粗俗、明快或含蓄的关键。

纯度对比的基本类型及其心理特征如下。

（1）高纯度色彩在画面面积中占70%左右时，构成的高纯度基调给人以积极、强烈而冲动的视觉感受，画面呈现膨胀、外向、热闹、生气、活泼等氛围，如运用不当会产生残暴、恐怖、低俗、刺激等效果。

（2）中纯度色彩在画面面积中占70%左右时，构成的中纯度基调给人以中庸、平淡、文雅、可靠的视觉感受，如在画面中加入5%左右面积的点缀色，则可取得理想的效果。

（3）低纯度色彩在画面面积中占70%左右时，构成低纯度基调（即灰调），给人以平淡、消极、无力和陈旧的视觉感受，但也有自然、简朴、耐用、超俗、安静、无争、随和的感觉。低纯度基调如应用不当，会引起脏、土气、悲观等效果。为避免上述情况，可加入适当的点缀色，使画面达到理想的效果。

另外，无彩色系对比如黑色、白色、灰色等，由于对比各色的色彩纯度均为零，形成了庄重、典雅、大方、朴素的视觉和心理感受（图1-40～图1-43）。

◆ 图1-40　纯度色阶之一（暖色）（张冬儿）

◆ 图1-41　纯度色阶之二（暖色）（赵汗青）

图 1-42 纯度对比之一（暖色）（李南南）

图 1-43 纯度对比之二（暖色）（陈鹏）

（四）冷暖对比

冷暖对比是色彩在心理感受中的冷暖差别而形成的对比。色相环上冷暖色的中轴两端分别是橙色与蓝色，它们是冷暖对比的两个极端色。橙为暖极是最暖色，红、黄是暖色，红紫、黄绿为中性微暖色，紫、绿为中性微冷色，蓝紫、蓝绿是冷色，蓝为冷极是最冷色。

将"冷暖"这种温度的感觉同视觉领域的色彩感觉联系在一起，并非指物理上的实际温度感觉，而是指视觉和心理相互关联的一种知觉效应。色彩的冷暖属性除了受色相本身的物理性质决定外，还受到明度与纯度的影响。无彩色系中的白色因反射率高而令人感觉冷，黑色吸收率高而令人感觉暖。将对比的冷暖色并列，冷暖感觉会更加鲜明，冷的更冷，暖的更暖。冷暖对比得当，画面活泼、悦目。冷暖对比越强，刺激性越强；反之，冷暖对比越弱，则刺激性越弱。冷色与暖色除了给我们带来温度上的不同感受之外，还有衍生和扩展的其他性质。例如暖色偏重，冷色偏轻；暖色有密度强的感觉，冷色有稀薄的感觉。两者相比较，冷色的透明感更强，暖色则透明感较弱；冷色显得湿润，暖色显得干燥；冷色在视觉上有遥远的感觉，被称为后退色、收缩色；暖色则在视觉上有迫近感，也称为前进色、膨胀色。

冷暖对比的类型如下。

冷暖两极的极色对比为冷暖的最强对比。

冷极与暖色的对比、暖极与冷色的对比为冷暖的强对比。

暖极色、暖色与中性微冷色，以及冷极色、冷色与中性微暖色的对比均为中等对比。

暖极色与暖色、冷极色与冷色、中性微冷色与中性微暖色之间的对比为弱对比（图 1-44～图 1-46）。

图 1-44 冷暖对比之一（洪润东）

图 1-45　冷暖对比之二（谢钰婷）

图 1-46　冷暖对比之三（罗雪晨）

冷暖对比的心理和生理特征如下。

以冷暖对比为主构成的色调，作用于人的心理感觉为：冷色基调给人的感觉是寒冷、清爽、空气感、空间感；暖色基调给人的感觉是热烈、刺激、有力量、喜庆等。无论是装饰设计用色还是绘画用色，都离不开冷暖对比。艺术史上从来就不缺少大胆运用冷暖色调对比组织画面的大师，在那些色彩冷暖属性分明并具有强烈视觉震撼力的作品中，观看者能体会出作者创作时倾注的激情。

（五）色彩的面积对比

色彩的面积对比是指画面中两个或更多色块的面积对比。这是一种多与少、大与小的对比。画面中不同色彩如果达到和谐的面积比例，会产生静止而安然的效果，给观者带来视觉的满足。必须指出，只有当所有色相呈现最大的纯度时，这里所说的比例才会有效。视觉艺术中任何色彩都以一定面积的形态为载体，两种或两种以上的色彩之间有平衡的色量比例。艺术创作实践中经常发生因色彩的大小面积、位置控制不当而导致失误的情况，因此，研究画面中不同色彩的面积对比不可或缺。

两种因素决定一种色彩纯度的力量，即明度和面积。歌德为明暗色调变化拟定了一组简单的数字比例。

黄：橙：红：紫：蓝：绿＝9：8：6：3：4：6

将这些明度比例转变成为和谐色域的面积时，必须将明度的比例倒转。比如黄色的明度是其补色明度的三倍，因此黄色的面积只应占据其补色色域的 1/3。按照上述原理，我们可以获得原色和间色之间的和谐面积比例如下。

黄：橙：红：紫：蓝：绿＝3：4：6：9：8：6

如果不同色彩的纯度发生变化，明度和面积也将随之变化。

在一幅画面中，如果色彩不符合和谐的面积比例，某种色彩占据支配地位，画面效果反而富有表现性。在复杂的色彩对比中，不同色彩的面积对比具有变更和加强其他任何对比效果的特性（图 1-47 ～ 图 1-53）。

（六）色彩的位置对比

色彩在画面中的位置也影响画面的色彩对比效果。下列是几种值得一提的情况：对比双方的色彩距离越近，对比效果越强，反之则越弱；色彩对比双方呈接触、切入状态时，对比效果强；当一色包围另一色时，色彩对比的效果最强。在作品中，将重点色彩设置在视觉中心部位，视觉效果醒目，如井字形构图的四个交叉点（图 1-54 ～ 图 1-57）。

图 1-47 色彩面积对比之一（安劲舟）

图 1-50 色彩面积对比之四（陈治澎）

图 1-48 色彩面积对比之二（李泽蓝）

图 1-51 色彩面积对比之五（罗雪晨）

图 1-49 色彩面积对比之三（谢钰婷）

图 1-52 色彩面积对比之六（王琦）

图 1-53　色彩面积对比之七（谢心雨）

图 1-54　色彩不同位置对比之一（夏士斐）

图 1-55　色彩不同位置对比之二（陈鹏）

图 1-56　色彩不同位置对比之三（罗雪晨）

图 1-57　色彩不同位置对比之四（赵汉青）

（七）色彩的肌理对比

色彩与被表现物体的材料性质、形象表面纹理关系密切。新材料和新技术的运用增强了画面色彩的对比效果。以下为几种常见的色彩肌理对比形式。

（1）采用不同肌理的画面材料，可使色彩对比效果更具情趣性。

（2）同类色或同种色相配造成的单调感，可通过选用异质的肌理材料变化弥补。如将同样的现代

构成图案印制在餐具器皿和餐桌布上所构成的装饰效果,既成系列配套,又具有材质变化的色彩魅力。

(3) 运用不同的色料及绘画工具创作,画面可产生不同的肌理效果。

(4) 采用不同的表现手法创作,画面将产生不同的肌理效果。如运用拓、皱、涂、撒、染、勾、喷、扎、刷、刮、点等技术手段,将强化色彩的趣味性和丰富性(图1-58)。

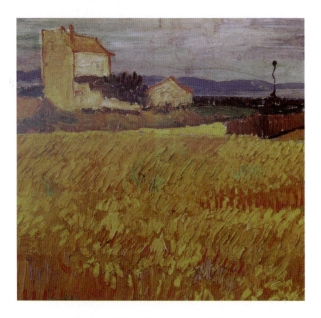

🕂 图1-58 《麦田》局部(梵·高)

(八) 综合对比

一幅画面有多种色彩组合,由于色相、明度、纯度等方面的差别,画面所产生的总体效果称为综合对比,这种多属性、多差别对比的效果显然比单项对比丰富、复杂。事实上,色彩单项对比的情况很难成立,它们不过是色彩对比的某一侧面。设计师在进行多种色彩综合对比时,需要强调、突出色调对比的倾向:或以色相对比为主,或以明度对比为主,或以纯度对比为主,使某种对比处于主要地位而被强化。从色相角度可分为冷暖色调对比倾向;从明度角度可分为高、中、低等明度对比倾向;从纯度角度可分为鲜、中、灰等纯度对比倾向;从情感角度可分为华丽、古朴、轻快、沉重等心理倾向。在不同色相的面积对比中运用科学的比例,或者采用不同的表现手法,均可以获得满意的视觉效果。

二、色彩的调和

色彩的调和概念源自音乐理论,如同各种音符的组合婉转或流畅、激昂或舒缓,不同的色彩组合具有明快或灰暗、冲突或和谐的视觉效果。色彩的调和意指不同色彩相互构成较为和谐的关系,即画面中色彩的秩序关系和量比关系符合视觉审美的心理要求。色彩的调和相对色彩的对比而言,两种以上的色彩在组合搭配中,色相、纯度、明度、面积等因素的差别将导致画面出现不同程度的对比。我们需要加强共性以调和过分对比的配色,同时运用对比以协调不太协调的配色。对比与调和互相排斥又互相依存,就美学意义而言,色彩的调和使各种色彩搭配在统一变化中表现得和谐。

(一) 色彩调和需要遵循的原理

1. 色彩生理学原理

色彩学中称间色与三原色之间的关系为互补关系。色彩生理学原理主要是指互补色之间的平衡论原理,这一原理涉及某一间色与另一原色之间互相补足三原色成分。如绿色由黄色和蓝色混合而成,则红色为绿色的互补色;橙色为红色和黄色混合而成,蓝色则补足了三原色;紫色由红色和蓝色混合而成,则黄色和紫色互为补色。如果将互补色并列,其对比强烈、醒目、鲜明。从色彩生理学的角度而言,互补色的配合具有调和性。孟塞尔的色彩调和论也以互补色理论为依据。实验证明,当人在注视某种色彩时,总是欲求与此相对应的补色来获得视觉生理的平衡,因此,色彩的调和统一原则中蕴含着互补色的规律。

2. 原生态色彩的秩序原理

人的视觉习惯和审美经验受到自然物象色彩的明暗、强弱、冷暖等因素的影响。色调组合与搭配需要遵循一定的自然秩序,是否符合自然界的色彩秩序是评判色调是否调和的标准之一。色立体的发明即是按照一定的排列秩序,把不同色彩的色相系列、

明度系列、纯度系列,组合构成为一个直观的立体模型,这一模型的建构严格遵循科学秩序,为色调的组合与搭配提供了科学的支持。

3．色彩搭配的面积比例原理

画面色彩要想获得均衡调和的效果,不同色彩的面积必须符合和谐面积的比例。根据歌德研究的原色和间色之间的和谐面积比例,适当缩小画面中纯度高的色彩面积,并适当扩大纯度较低的色彩面积,将获得和谐的视觉效果。孟塞尔的实验也证明了色彩的和谐与面积比例及纯度有关。当构成画面的各种色彩相混合,只有产生中性灰时才能获得色彩的和谐。如果在一幅画面中有意识地让一种色彩面积占据支配地位,画面将会获得对比强烈而富有感染力的效果。

4．色彩的实践运用原理

现代设计中配色必须考虑用途和目的。例如:用于各类食品的包装需要充分满足色彩的视觉联想,红、橙、黄等纯度高的暖色系具有欢愉、甜美、充满食欲感的色彩心理联想,因此适合在此类设计中配合运用。一般而言,在各类商业设计中,由于服务对象及使用功能的不同,对配色有特定的要求,所以对色彩的选择应该考虑适应所服务产品的功能和用途。

5．色彩审美的心理共性原理

不同时代、不同地区的人们对色彩的审美要求和理想不同。各个民族的自然环境、社会的生存条件(如文化、科学、艺术、教育、政治经济等)不同,表现在气质、性格、爱好、兴趣以及风俗习惯等方面的心理特点、心理变化也不尽相同,导致其色彩审美要求和审美理想也不同。因此,色彩设计必须研究不同消费对象的色彩喜好心理,应做到有的放矢,区别对待。当配色反映的情趣与人的情感产生共鸣时,人们才能准确地理解商品的信息,感受到色彩的和谐与愉悦。

(二)色彩调和的手段和方法

色彩调和的手段和方法很多,综合分析对比色彩三要素的性格特点,以及面积、肌理等不同画面元素搭配产生的视觉效果,我们可以总结出如下的方法。

1．加入白色调和

在强烈对比(包括色相、明度、纯度)的色彩双方或多方中加入白色,将获得明度提高、纯度降低的效果,从而减弱对视觉的过分刺激,加入的白色越多,则调和感越强。

2．加入黑色调和

在强烈对比的色彩双方或多方中加入黑色,将同时降低色彩双方或多方的明度和纯度,从而减弱对比,增强调和感。

3．加入同一灰色调和

在强烈对比的色彩双方或多方中加入同一灰色,使对比色的明度向该灰色的明度靠近,同时降低纯度并削弱色相感,可以获得色彩调和统一的效果,加入的灰色越多,则调和感越强。

4．加入同一原色调和

任选一种红色、黄色、蓝色等原色加入对比强烈的色彩中,使被调和色向原色靠近,降低了原色相的纯度,从而达到统一画面的效果。例如在对比强烈的橙色和紫色中同时加入红色,画面呈现橙红与紫红的对比,对视觉的刺激减弱,从而使画面和谐统一。

5．加入同一间色调和

在强烈对比的双方或多方中混入同一间色(间色为两原色相混而成),可以减低被调和色的纯度,并使其明度和色相靠近间色,以获得画面的和谐与统一。例如在黄色和蓝色的对比中同时混入绿色,画面呈现黄绿与蓝绿的对比并增加了调和感。

6．互混调和

在强烈对比的色彩中,一色加入另一色中被称为互混调和。如红色与绿色对比,红色不变,而在绿色中加入红色,使绿色变成含有红色成分的绿灰色调,以获得协调的视觉效果。我们还可以使用双方

互混的方法,即色相明确的红色和绿色分别变成包含绿色的红灰及包含红色的绿灰,色相纯度的降低减弱了色彩对比的强度,从而达到调和的效果。

7. 点缀同一色调和

在强烈对比的色彩中点缀同一色彩,或双方互为点缀,或用一方色彩点缀另一方,使强烈对比的色彩增加了相同的因素,使互相排斥的色彩增加互相联系的成分。点缀色在高纯度、强对比的色相之间发挥间隔、缓冲和调节的作用,达到视觉上的空间混合,获得视觉的和谐与统一。

8. 连贯同一色调和

用黑色、白色、灰色、金色、银色或同一色相的线条勾勒画面中对比强烈或含混不清的物象形态,将增强画面的协调感、节奏感和连续性,使画面趋于和谐。根据作品的内容,色线宽窄自由,则连贯使用线条的面积越多,调和效果越显著。

9. 色彩的面积调和

画面的调和感与色彩所占面积的比例大小有关。在观察、应用色彩的实践中我们认识到:画面中大面积的红色视觉效果刺激,而小块红色视觉效果惊艳。因此,适当缩小高纯度色的配色面积,并扩大低纯度色的配色面积,是色彩均衡的一般准则。如果在大面积的红色中点缀适当的蓝色、黄色或灰绿色,视觉感受将趋向宁静舒缓。同样,当我们面对大面积的白色、灰色或低纯度色时,视觉感受则会沉闷单调。在大面积的白色、灰色或低纯度色中点缀适当的高纯度色彩,将活跃视觉效果。事实表明,画面中大面积高纯度色彩搭配小面积低纯度色彩的视觉效果与小面积高纯度色彩搭配大面积低纯度色彩的视觉效果相似,都将获得色彩调和及视觉平衡。

10. 色彩的秩序调和

秩序调和是指不同明度、色相、纯度的色彩经过组织,形成渐变的、有节奏韵律的色彩效果,杂乱无章的色彩因此变得有条理、有秩序而和谐统一,原对比强烈的色彩关系趋于柔和。在秩序调和中,可构成等差和非等差渐变的秩序调和。渐变色是色彩按层次逐渐变化的一种调和方法,可以有规律地在多种颜色中使用。两色之间的等级少可构成差别显著的秩序调和,而两色之间的等级多可构成差别微小的秩序调和。总之,渐变色使视觉舒缓,画面秩序感增强,从而使作品富有节奏和韵律。

11. 色彩与作品表现内容的调和

内容与形式统一是艺术作品成功的必要条件。视觉作品通过造型、色彩、构图、肌理等多种元素共同组成,不同的表现内容对色彩有不同的需求:色彩的情感、色彩的功能、色彩的对比与调和……诸多因素决定对作品色彩的选择。作品的内容与色彩有机结合才能发挥色彩的魅力;反之,与作品内容冲突的色彩将产生负面的作用。因此,色彩与作品内容的调和不容忽视。例如,在儿童用品的设计用色中,需要根据儿童的生理和心理特征选择具有欢愉、明快、活泼、动感等心理指向的色彩,如红色、橙色、黄色、绿色、蓝色等,这样更符合设计的需求。

第四节 色彩的生理和心理属性

色彩存在于人们的心理中,当我们提到四季的色彩,人们心中涌动着春天的嫩绿、夏天的榴红、秋天的枫黄、冬季的洁白,这就是典型的色彩心理。

色彩自身没有情感,但是色彩常常影响人的心理,并使人产生联想和情感。设计师利用色彩的情感规律可以更好地表达作品的主题。

色彩对人的心理影响来自色彩自身物理色光对人的生理刺激。心理学家的实验发现,在红色的环境中,人的脉搏加快,血压升高,情绪兴奋冲动;在蓝色的环境中,人的脉搏减缓,情绪也较稳定。自19世纪中叶以后,色彩对人类心理的影响研究已从哲学领域转入科学实验的范畴,心理学家注重实验得出的色彩心理效果。色彩给人的心理感觉包括冷暖感、轻重感、明快与忧郁感、兴奋与沉静感、华丽与朴素感、舒适与疲劳感、积极与消极感等。

色彩对人类的影响在不知不觉中发挥着作用，色彩能左右我们的情绪是毋庸置疑的。色彩的心理效应发生在不同层次的人群中，个人的年龄、性别、教育、生活环境等不同，对色彩刺激产生的心理变化差别也较大。一般情况下，暖色系、高纯度的色彩比冷色系、低纯度的色彩在大脑中留存的记忆性强，而华丽的色调比朴素的色调更易于在脑海中留下烙印。

一、不同类型色彩的情感效应

（一）红色

红色在可见光谱中光波最长，容易引起注意、兴奋、激动、紧张等情绪。自然界中芳香艳丽的鲜花、丰硕甜美的果实以及新鲜美味的肉类都呈现出动人的红色（图1-59和图1-60）。人们在生活中习惯以红色作为兴奋与欢乐的象征，同时红色又是危险、灾难、爆炸、恐怖等象征色或预警和报警的信号色。

红色在现代设计中常用于标志、旗帜、宣传等用色，用来表达有力、前进、激动、热情等心理活动，因而成为最有力的宣传色，图1-61～图1-64所示为现代设计作品中红色的运用。绘画作品中的红色则常常预示着兴奋、激动和不安等情绪（图1-65和图1-66）。

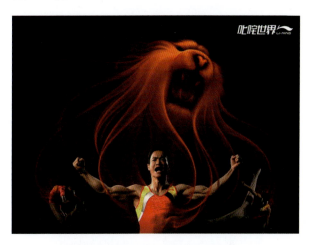

✝ 图1-61　李宁运动品牌招贴之一

✝ 图1-59　自然界中的红色之一（李珊珊）

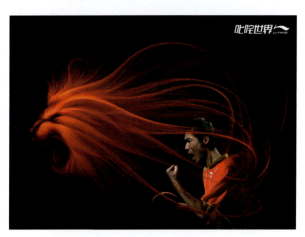

✝ 图1-62　李宁运动品牌招贴之二

✝ 图1-60　自然界中的红色之二（靳锦）

✝ 图1-63　华为标志

图1-64　老佛爷百货商店用户指南

下面的两幅绘画作品就很好地运用了红色。

如图1-65所示,在马蒂斯的《白色羽毛少女》这幅画中,红色背景构成全画的基调,画面的色彩极其有限,画家采用高纯度的红色衬托人物的半透明肤色,使画面明丽而静雅。

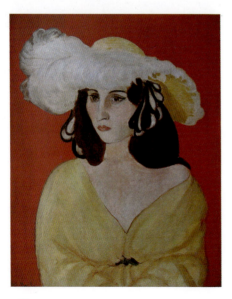

图1-65　《白色羽毛少女》（马蒂斯）

如图1-66所示,马奈在《吹笛子的少年》这幅画中几乎没有运用光影,整幅画颜色单纯明朗,主体人物非常鲜明。

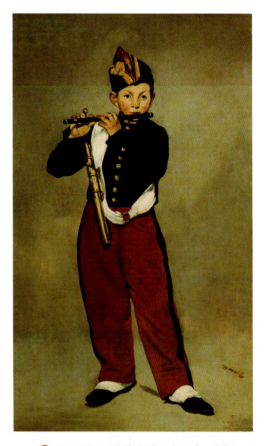

图1-66　《吹笛子的少年》（马奈）

（二）黄色

黄色是亮度最高的色相,在高明度下能够保持很强的纯度。黑色或紫色的衬托可以使黄色的力量无限扩大。自然界中的油菜花、向日葵以及秋收的五谷、成熟的水果都呈现各种黄色,给视觉带来美的享受（图1-67）。在相当长的历史时期,帝王与传统宗教的服饰、家具、宫殿与庙宇均以黄色作为专用色,给人以华贵、威严、神秘、崇高、智慧及仁慈的视觉效果。黄色运用在现代设计中常常给人的心理带来放松和愉悦。黄色非常娇嫩,如果黑色或白色对黄色有少许侵蚀或渗入,黄色即刻失去光彩。在画面色彩的情感表现中,黄色常常象征抑郁、病态和反常的情绪。

现代设计作品中黄色的运用如图1-68～图1-70所示。

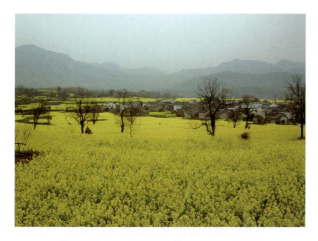

图 1-67　自然界中的黄色（李珊珊）

图 1-68　SONY 电视广告招贴

图 1-69　埃克斯美院 T 恤之一

图 1-70　埃克斯美院 T 恤之二

下面两幅绘画作品就很好地运用了黄色。

图 1-71 所示的作品是夏加尔重要的代表作之一。画面以黄色和黑色为主调，以略微有些软弱的底色烘托变形的人物造型，这是此作品的独特之处。

图 1-71　《向高可勒致意》（夏加尔）

图 1-72 所示的作品中充满灿烂夺目的色彩，具有很强的装饰性。画面用不同纯度的大面积黄绿色与小面积的蓝紫色进行对比，形成一种强对比的补色关系，拉长的人物形象及背景的装饰性风格使画面弥漫着一种病态和反常的气氛。

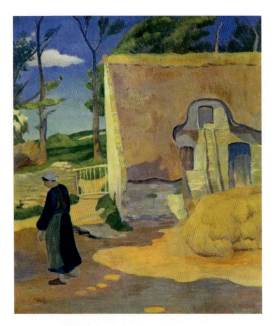

图 1-72 《乡村》（博纳尔）

图 1-74 自然界中的橙色之二（李珊珊）

（三）橙色

橙色在牛顿的色光谱中紧邻红色，在空气中的穿透力仅次于红色，色感较红色更暖，是最温暖的暖色系色彩。因具有明亮、华丽、温暖、欢乐、辉煌以及动人的色感，橙色在画面中给人带来健康、兴奋、愉悦、芳香等感觉（图 1-73 和图 1-74）。橙色与蓝色搭配，可以构成最响亮的对比色调。现代设计中常用橙色作为标志色和宣传色，如图 1-75 和图 1-76 所示。

图 1-75 酒店外装饰运用

图 1-73 自然界中的橙色之一（李珊珊）

绘画作品中运用橙色可以传达一种欢快的情绪。如图 1-77 所示，梵·高将高纯度的橙红色块在画中组合，使其形成冲突对比或平衡和谐的关系。画面中的线条弯曲起伏，笔法轻松流畅，如音乐般的节奏传达着某种欢快的情感，洋溢着生命的朝气。

图 1-76 啤酒广告招贴

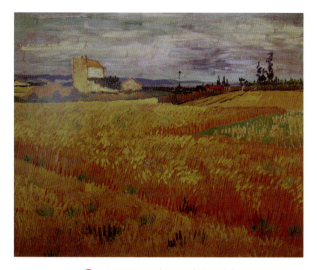

图 1-77 《麦田》（梵·高）

（四）绿色

太阳投射于地球的光线中，绿色光的波长在可见光谱中居中，令人的视觉感觉舒适。自然界的植物大多呈绿色，人们称绿色为生命之色，绿色代表着春天和农作物旺盛的生命力（图 1-78 和图 1-79）。绿色在艺术创作中常常象征着舒展与放松、和平与宁静、生机与活力。

图 1-78 自然界中的绿色之一（李珊珊）

图 1-79 自然界中的绿色之二（李珊珊）

现代设计作品中绿色的运用如图 1-80～图 1-82 所示。

图 1-80 法国航空公司招贴设计

图 1-81 鸭型厨房清洁剂

图 1-82 特仑苏广告

下面两幅绘画作品很好地运用了绿色。

如图 1-83 所示,这是梵·高为数不多的以黄绿色为画面主色调的作品,相比梵·高大多数画作中强烈对比的色相,这幅画中的绿色更多地表达了作者在林中轻快平和的心态。

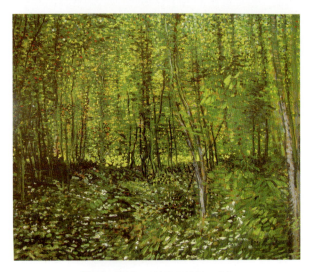

🔸 图 1-83 《林下》(梵·高)

如图 1-84 所示,夏加尔是超现实主义绘画运动的先驱,他的画作不仅带给观者浪漫、天真与幻想的氛围,还充满了隐喻与神秘的色彩。

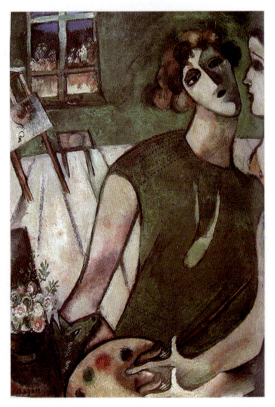

🔸 图 1-84 《自画像》(夏加尔)

(五)蓝色

在可见光谱中,蓝色光的波长短于绿色光,它在视网膜中成像的位置最浅。如果红橙色被看作是暖调的前进色,那么蓝色就是冷调的后退色。自然界中蓝色所代表的是海洋、高山、湖泊、冰雪和人迹罕至的极地,蓝色给人以冷静、智慧、科学和征服自然的力量(图 1-85 和图 1-86)。现代设计中,蓝色洁净和清爽的特性使其成为矿泉水、化妆品、洗涤用品等产品设计的常用色(图 1-87～图 1-89)。蓝色运用在绘画作品中则代表沉静、抑郁、神秘及深邃。

🔸 图 1-85 自然界中的蓝色之一(陈晓宇)

🔸 图 1-86 自然界中的蓝色之二(李珊珊)

如图 1-90 所示,毕加索的《自画像》采用了蓝色调处理画面,画中的人物忧郁而沉默,略带一些神经质,给观者带来神秘、疑惑、压抑的观看体验。

第一章 色彩的基本理论

图 1-87 南特水瓶广告招贴

图 1-89 时装招贴

图 1-88 老佛爷百货泳衣招贴

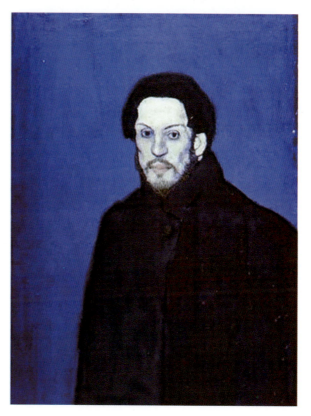

图 1-90 《自画像》（毕加索）

图1-91是马蒂斯富有表现主义的一幅作品,画面中大面积的蓝色在红色、黄色、绿色、白色的色块点缀下具有特别的象征意义,作品呈现了一种宁静深远的氛围。

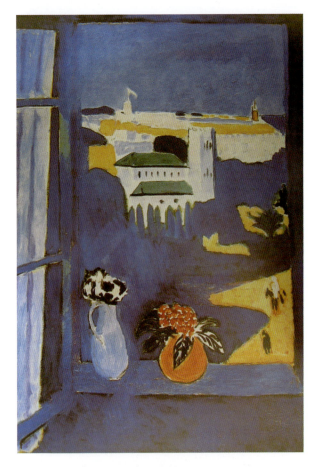

图1-91 《旧城甬道》(马蒂斯)

(六) 紫色

可见光谱中,紫色光的波长最短,容易引起视觉疲劳。由于红色加少许蓝色或蓝色加少许红色都会明显呈现紫色,所以很难确定标准的紫色(图1-92和图1-93)。紫色处于冷暖色调之间游离不定的状态,紫色自身的低明度也形成了心理上的消极感。伊顿教授对紫色的描述给我们以启示:"它似乎是色环上最消极的色彩,尽管它不像蓝色那样冷,但红色的渗入使它显得复杂、矛盾。"高明度的紫色给人以高贵、端庄、优雅等感觉,因而常被运用在化妆品和高档时装的设计中(图1-94和图1-95)。灰暗的紫色则是伤痛、疾病以及死亡的象征,常造成心理上的忧郁痛苦和不安。当紫色倾向于紫红的色域出现时,可能产生明显的恐怖感。歌德曾说:"这类色光投射到景色中,暗示着世界末日的恐怖。"艺术作品中的紫色常常隐喻和暗示荒淫、堕落、暧昧和神秘(图1-96和图1-97)。

图1-92 自然界中的紫色之一(李珊珊)

图1-93 自然界中的紫色之二(李珊珊)

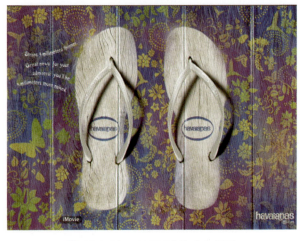

图1-94 哈瓦那凉拖广告招贴

图 1-95 广岛博览会招贴

（七）土色系列

土色系列为光谱中没有的混合色，包括土红、土黄、土绿、赭石、熟褐等。自然界中常见的土色为土地和岩石的颜色，很多坚果成熟的色彩也是土色。土色系列近似劳动者与运动员的肤色，显得充实、饱满和肥美，给人以温饱、朴素和实惠的印象（图1-98和图1-99）。土色系列运用在画面中常有浓厚、博大、坚定、沉着、恒久、保守、寂寞等意境（图1-100～图1-103）。

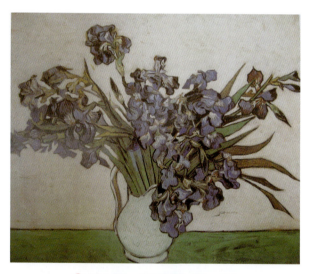

图 1-96 《鸢尾花》（梵·高）

图 1-98 自然界中的土色之一（李珊珊）

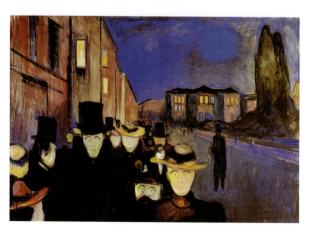

图 1-97 《卡尔·约翰大街的傍晚》（蒙克）

图 1-99 自然界中的土色之二（李珊珊）

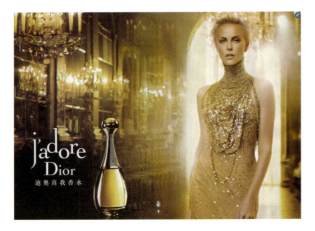

图 1-100　迪奥真我香水广告招贴

图 1-101　迪奥珠宝招贴

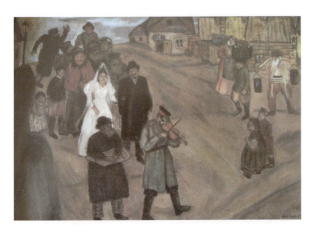

图 1-102　《婚礼》（夏加尔）

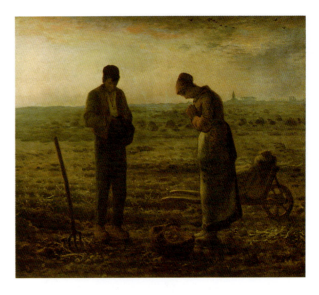

图 1-103　《晚钟》（米勒）

（八）白色

白色由全部可见光均匀混合而成，称为全色光，是光明的象征色。白色具有明亮、干净、畅快、朴素、雅致与贞洁的气质（图 1-104 和图 1-105）。在西方，特别是欧美，白色是结婚礼服的色彩，表示爱情的纯洁与坚贞。但在东方，由于审美习俗的不同，白色的洁净和素雅则是丧礼上的标准色。白色的无色相高明度属性使其具有冷色调的特征，是化妆品、清洁用品等产品设计的常用色（图 1-106 和图 1-107）。绘画作品中的白色常是调节和增强画面节奏的主要手段和方式（图 1-108 和图 1-109）。

图 1-104　自然界中的白色之一（汪臻）

图 1-105　自然界中的白色之二（李珊珊）

图 1-106　蔻驰品牌招贴

图 1-107　娇兰香水招贴

图 1-108　《戴黑手套的蓓拉像》（夏加尔）

图 1-109　《拿扇的未婚妻》（夏加尔）

（九）黑色

黑色在理论上是物体吸收了所有色光而呈现的无光之色。无光对人们的心理影响很大，漆黑之夜人们会失去方向感，伴随着阴森、恐怖、烦恼、忧伤、消极、悲痛甚至死亡等印象，因此很多欧美国家把黑色视为丧色。但是黑色所代表的安静、深思、坚持和考验也给人以严肃、庄重、坚毅的印象。艺术作品中的黑色与其他色彩组合时，属于很好的衬托色，可以充分显示其他色的光感与色感。面积对比适当的黑白色调组合，光感最强，对比效果和谐。（图1-110～图1-113）。

图 1-110　自然界中的黑色之一（李珊珊）

图 1-111　自然界中的黑色之二（李珊珊）

图 1-112　招贴设计

图 1-113　华为手机招贴

图1-114所示的绘画作品恰当地运用了黑色。这是一幅杰出的肖像画。画家的母亲侧身坐在房间里，黑色的衣裙占据了画面的中心位置，母亲神情恬淡，面容慈祥。画面中大面积的黑色显示了宁静、肃穆的氛围，同时也把人至暮年的淡淡哀伤带给了观众。

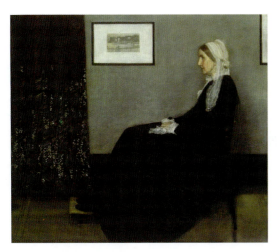

🔸 图 1-114 《画家的母亲》（惠斯勒）

（十）灰色

灰色居于白色与黑色之间，属于无彩度或低彩度的色彩。中等明度的灰色对眼睛的刺激适中，视觉不易感觉疲劳。由于灰色具有沉闷、寂寞、颓废和抑制情绪的作用，因此人们在生理及心理上对灰色的反应平淡、乏味。在生活中，灰色及含灰的色相层次明确，变化丰富，给人以高雅、精致、含蓄和耐人寻味的印象，常常被具备较高文化艺术修养与审美能力的群体所欣赏（图 1-115～图 1-118）。

🔸 图 1-115 自然界中的灰色之一（汪臻）

🔸 图 1-116 自然界中的灰色之二（汪臻）

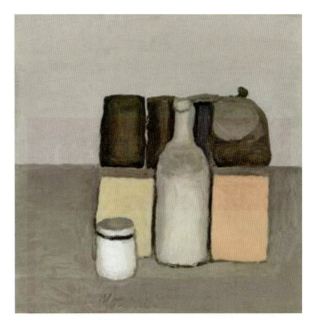

🔸 图 1-117 《静物》之一（莫兰迪）

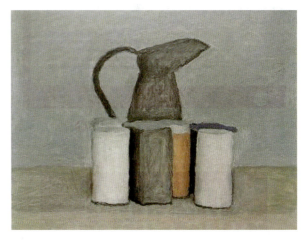

🔸 图 1-118 《静物》之二（莫兰迪）

二、色彩的联想

由于不同色相具有不同的冷暖特性，我们把人们从正常的色彩感知而联想到其他事物的心理活动过程称为色彩联想。这一过程不但应该符合审美习俗，而且也要遵循色彩学的科学规律。

色彩的联想有多种形式，既包括时间（季节）、空间、温度、质量等可测定的物质元素，也包括轻重缓急、喜怒哀乐等精神元素。因此，对色彩联想这一领域的探究，涉及艺术工作者的专业素养、个人情感及性格特征等多方面的内容。

（1）关于摇滚乐、民歌、小夜曲、钢琴协奏曲的色彩联想如图1-119～图1-127所示。

🔸 图1-119　色彩联想之一（李冰）

🔸 图1-120　色彩联想之二（骆秀妍）

🔸 图1-121　色彩联想之三（毛贵凤）

🔸 图1-122　色彩联想之四（何丹）

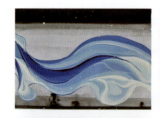
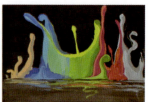
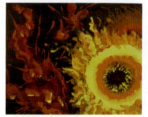
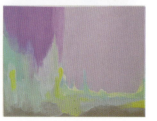

🔸 图1-123　色彩联想之五（钱瑜）

图 1-124 色彩联想之六（李红利）

图 1-125 色彩联想之七（周家书）

图 1-126 色彩联想之八（张琳琪）

图 1-127 色彩联想之九（邓石雨）

（2）关于沙漠、高山、平原、丘陵的色彩联想如图 1-128 和图 1-129 所示。

图 1-128 色彩联想之十（李泽蓝）

图 1-129 色彩联想之十一（李莉）

（3）关于平静、焦虑、欢喜、沮丧的色彩联想如图 1-130～图 1-133 所示。

图 1-130　色彩联想之十二（孙迪）　　　　　图 1-131　色彩联想之十三（关莲莲）

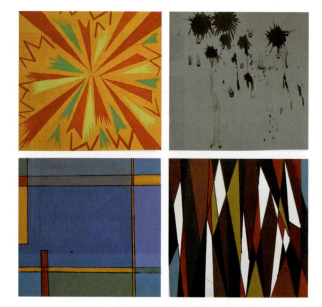

图 1-132　色彩联想之十四（向青洋）　　　　图 1-133　色彩联想之十五（张华芳）

本章作业

1．完成色彩三要素（色相、明度、纯度）对比与调和的练习各一组（每组作品画幅不小于 8 开，图形自选）。

2. 色彩心理联想构成练习(以下三组任选两组,每幅作品画幅不小于 8 开,图形自选)。

(1)摇滚乐、民歌、小夜曲、钢琴协奏曲。

(2)水乡、平原、高原、沙漠。

(3)平静、焦虑、欢喜、沮丧。

要求:自选图形和色相,可运用不同的表现手法。画面富有艺术感染力,能恰当地表现色彩的内涵和情感,不得抄袭。

第二章 色彩与现代设计

第一节 色彩在现代设计中的意义

现代设计是指从1920年以来,伴随着人类工业化进程,从建筑物改革拓展到城市规划、空间设计、家具设计、工业产品设计、平面设计等相对于古典设计的设计样式,它的核心理念是"少即是多"和"功能主义"。

色彩对于现代设计的重要性不言而喻,无论是广告、招贴、网页、书籍装帧、服装艺术还是建筑、园林设计,都离不开对色彩的把握与度量,高明的设计师可以通过色彩这一元素随心所欲地表达自己的设计理念。如何在设计作品中把握观众对色彩微妙的心理变化,是大师与庸才的区别,就这点而言,色彩是现代设计的灵魂。

设计色彩是科学与艺术结合的学科,驾驭色彩并使之服务于艺术创作需要专业的训练。我们只有掌握色彩相关科学的知识,通过勤奋的学习和天赋的才能,才可能在这一领域有所建树。

值得一提的是,现代科学技术日新月异并呈多元化、综合化发展的趋势,计算机技术、多媒体技术给现代设计带来便利的同时,也带来了快速变迁的艺术思潮。如何使设计作品把握时代的脉搏、紧跟时代的节奏、引领时代的潮流,则需要我们掌握设计色彩的原则和基本规律。

第二节 现代设计色彩的应用原则

一、设计色彩的个性化原则

色彩是视觉表现中最敏感的因素,各类设计色彩在整体设计中占据重要的地位。设计色彩的视觉效果需要醒目而有个性,以吸引消费者的视线,并通过色彩的象征性产生联想而达到其目的。例如,当某类产品的品牌需要从市场的同类产品中脱颖而出,以便得到消费者的认可,在各企业的产品内在质量不相上下、各有千秋的局面下,品牌的竞争最终变成"功夫在外"的包装竞争。包装设计的色彩是打开消费者心灵的无形钥匙,也是产品最重要的外部特征。消费者从外部包装获取对产品的最初认同,包装给产品带来低成本和高附加值,新颖美观并契合心理认同的包装设计自然获得青睐。

在同类商品设计的视觉表现中,色彩的共性与个性既有各自独立的内涵,又相互关照,基于多数人对某类商品色彩认同基础上的色彩个性化,加强了产品的市场竞争力。个性化的体现包括色彩应用的商品性、广告性、独特性和民族性等,色彩的个性化既有一定的共性典型性,又有独特的个体性,将强化商品的外观视觉效果,提高

其市场竞争力。因此，遵循设计色彩的个性化是拓展商品市场化的有效手段。

如麦当劳餐饮商标设计的色彩个性化突出，以明亮的黄色与红色组合的商标在林立的商铺中个性突出醒目（图2-1），吸引大量的青少年消费群体；而全球连锁星巴克咖啡的标志则为绿色的女神像（图2-2），传达了该品牌绿色、环保和文艺的气息，颇受现代白领和年轻人的喜爱。

同为饮料品牌的可口可乐与百事可乐，两者分别采用大红色调和蓝色调，并频繁出现在这两类饮料的所有标识中，从而使其都带有强烈的个性化色彩因素，加上强大的广告宣传，导致大众看到此类色彩的饮料立刻联想到相应的产品（图2-3和图2-4）。鉴于此类著名标识的个性化色彩对大众的影响力，设计师在设计其他饮料标识时应尽量避免使用与其雷同的色彩。

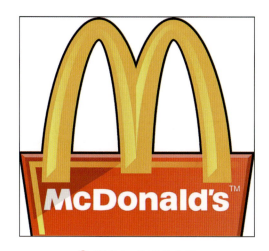

图2-1　麦当劳商标

图2-2　星巴克连锁咖啡馆标志

图2-3　可口可乐广告招贴

图2-4　百事可乐广告招贴

二、设计色彩的功能性原则

设计色彩具有一定的功能性。在现代消费市场中,各类设计的色彩效果具有扩大商品知名度并提高销量的作用。成功的设计色彩将给消费者留下深刻的视觉印象,进而让人们产生购买的欲望。

我们了解和掌握的色彩功能体现在多方面。例如,以突出商品特定的使用价值为目的的色彩使用功能;有传达商品特征的色彩形象功能;还有区分系列产品中不同价格档次、不同类别的商品分类、分档功能以及刺激消费心理的营销功能、审美功能等。如商家通常使用醒目的色彩标识突出超市特价促销产品,其目的在于首先使用色彩夺人眼球,再用价格刺激人们的购物欲望。

遵循设计色彩中的功能性原则,特定色彩符号的语义与产品的应用功能必须一致。所谓色彩符号的语义为分别建立在感觉、联想与象征层面的心理意义。如目前市场流行的饮料中,果汁类饮料的包装设计多采用红、黄、橙、绿等高纯度色彩,此类色彩给人以阳光、新鲜的视觉感受,突出其产品的营养性(图2-5);不同的绿色是各类茶饮料包装的首选,绿色产生清新凉爽的视觉感受,既突出茶叶纯天然的特征,又暗合了人们崇尚自然、渴望回归自然的心理;运动场中各类碳酸饮料则多采用咖啡色以凸显产品的健康活力特性;各类矿泉水的外包装多采用蓝白为主色,不仅给人以干净清爽的视觉效果,还传递了产品的自然个性。这些不同饮料产品的设计色彩充分显示了不同颜色的形象功能。色彩的功能性原则为设计色彩的重要原则,在这一原则的实现中,色彩的语义发挥了关键的作用。只有了解并掌握各类色彩联想与象征的心理语义,才能运用色彩为现代设计和艺术创作服务。

三、设计色彩的时尚性原则

所谓色彩的流行性,是指色彩合乎时代的风尚。在某种色彩倾向泛大众化之后,另一种不同的

图2-5 果汁饮料招贴

色彩又会给视觉带来新的刺激和魅力,因而被模仿并因此流行起来。每个时代都具有特定的色彩指向,时代在变化,不同的色彩心理及美学价值也随之改变。思想潮流的变革,新的文化艺术流派的产生,现代的科学技术成果,甚至自然界的某种异常现象和世界重大政治事件,都是人们色彩心理发生改变的契机。当某种色彩被赋予时代精神的象征意义,迎合了人们的思想、兴趣、爱好、愿望等心理时,这些具有特殊感染力的色彩将会流行普及。流行性又可以称为时代性。流行色是时髦的、时兴的色彩,是设计师从事相关设计必须考虑的因素。

流行色的运用在服装设计中最为常见。每年国际流行色协会都会根据国际形势、市场、经济、人类心理预期等综合因素发布流行色。人们根据时尚潮流的更迭不断改变自己的服饰色彩,家居色彩也随之变换,装修的色彩风格时而华丽,时而典雅,体现了人们对时代进步与变化的积极反应和对美好生活

第二章 色彩与现代设计

的追求。在设计领域里,时代特征通常反映在设计作品或产品色彩中。例如,20 世纪 30 年代,老上海月历画报封面女郎的着装配色以自然、淡雅为主,造型重在写实(图 2-6);而 20 世纪 60 年代,画报的人物造型偏重于平面化、象征化、纯粹化;进入 90 年代,随着多媒体和数字技术的发展,设计色彩常以抽象的形式出现。

◆ 图 2-6 老上海挂历

特定时代设计作品的色彩具有浓郁的时代背景,设计师运用流行色创作的设计作品丰富了人们的生活,体现了个人价值。

四、设计色彩的环境性原则

设计色彩在特定的环境中被应用于产品中,是物质性环境中所不可缺少的组成部分,因为有时产品的设计色彩需要满足环境的要求。例如,医疗器械的使用环境和家用电器的使用环境截然不同,设计师需要考虑产品与不同的环境协调;交通工具不仅是户外环境的组成元素,其内部还存在重要的活动空间。因此,在规划产品色彩时,必须考虑其与环境之间的关系,遵循设计色彩的环境性原则。

此外,建筑和室内外环境的色彩设计也需充分考虑环境性原则。室内外不同区域的环境色彩对空间感、舒适度、环境气氛、使用效率以及人的生理和心理均有很大的影响。

五、设计色彩的地域性原则

不同的国家、民族和地区,由于社会背景、经济状况、生活条件、风俗人情、传统文化、宗教信仰及自然环境等方面的不同,对色彩的感受和喜好也不尽相同,因而形成了不同的地域色彩习俗。

中国人认为红色象征吉祥喜庆,节日礼品的包装色彩多用红色;与我们的偏爱相反,红色在英国则被视为低劣色。黄色在历史上是中国封建帝王的专用色,代表至高无上的权威和中心,标志着神圣与庄严;而黄色在亚洲中部的一些地区则被认为是颓废和病态的象征,代表着死亡及邪恶,这些地区的人们偏爱绿色和白色。我们在丧事中常用的白色,却被同为亚洲近邻的日本视为结婚庆典的专用色……由于地域的不同,诸如此类的色彩审美差异经常发生。

此外,一些国家或地区对色彩有一定的禁忌,例如,法国人不喜欢墨绿色,因其使人联想到纳粹军服而产生厌恶的情绪;日本人厌恶极端的暖色和冷色;金色在英国象征名誉和忠诚;爱尔兰人喜爱绿色及鲜明的色彩;西班牙人喜爱黑色;意大利人喜爱绿色、黄色;荷兰人喜爱橙色和蓝色等;沙漠地区的人们特别珍爱绿色,他们的生活环境中黄沙漫漫,只有绿洲才有生存所需的水、粮食和人类社会,因而绿色常被用来装饰建筑物的尖塔及部分国家的国旗;在北欧,人们常年生活在阳光斜照的高纬度寒冷地区,因而喜好深红色、黄橙色等高纯度暖色调,此类颜色也是北欧国家国旗的主色调。

因此,现代设计需要了解各国、各地区人民对色彩的喜爱和禁忌,出口商品的包装色彩必须符合进口国的国情,避开使用忌讳的色彩。色彩的设计只

有遵循地域性原则,才能提高产品的国际竞争力。

第三节　现代设计色彩的表现特征

一、设计色彩的装饰性与商品功能性的统一

设计色彩的装饰性常常表现为排除自然界中光源色与环境色的影响,把自然界中的色彩关系综合、概括与抽象,利用色彩的浓淡、冷暖、明暗、互补等关系进行艺术处理和加工再创造。装饰性的色彩不再表现物象的自然颜色,是人们根据色彩欣赏和审美的需要,主观赋予物象的抽象色彩,在各类现代设计领域被广泛运用,为人类的衣、食、住、行服务。每一种色彩本身具有不同的语义,代表不同的情绪,不同的色彩搭配传递人们的不同情感。装饰性色彩在设计中的恰当运用能准确地传达产品信息,激发人们情感的互动,进而触动消费。

有经验的设计师需要研究产品的功能特性,使设计色彩传达的理念与产品的功能相匹配。例如,不同车辆具有不同的使用功能,因而具有不同的色彩搭配:救护车多采用白色和蓝色搭配,能给患者带来安全和冷静的感觉;消防车采用红色涂装,以突出火灾事件的危急紧迫;邮政车特有的绿色给人以安全迅捷和高效感;其他具有特定使用功能的车辆也具有相应的色彩(图2-7～图2-9)。这些车辆所使用的色彩必须与车辆的使用功能相吻合,否则将产生混乱,严重影响大众的情绪。

色彩的功能性还体现在设计诉求的其他方面。例如,纯天然绿色食品多采用蓝绿色为形象色,辛辣食品采用红、黑色为形象色等,这里的色彩有传达商品形象特征的功能。此外,色彩还具有区分同类产品中不同价格档次、不同类别的商品分类、分档以及刺激消费心理的营销功能、审美功能等。被成功运用的设计色彩,不仅以装饰的形式满足现代人的视觉审美需求,而且符合各类产品的功能性需要。

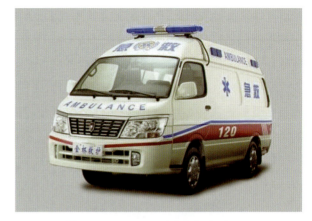

图2-7　不同用途的车辆色彩之一

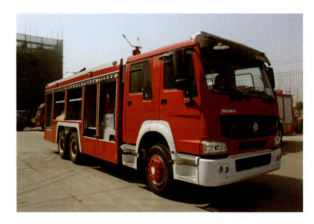

图2-8　不同用途的车辆色彩之二

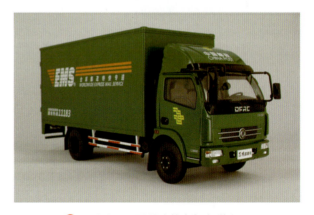

图2-9　不同用途的车辆色彩之三

二、设计色彩诉求与受众情感需求的统一

成功的设计色彩,在于积极地利用有针对性的诉求,通过色彩的表现强化所传播的信息,并与受众的情感需求进行沟通和协调。色彩能否引起消费者的情感共鸣,设计师需要认真分析消费群体的年龄、

职业、文化背景等因素,围绕其情感诉求,有效利用色彩营造情感氛围。当设计色彩的诉求与受众的情感需求获得平衡时,商业目标将易于实现。例如,包装设计中主色调的处理决定设计的成败:鲜艳的色调因其色彩纯度高,原色之间的对比热烈,呈现活跃、生动的视觉效果,常用于食品和儿童用品的相关设计中;温和的色调色彩纯度低、对比弱,给人以浪漫、温馨、自然、脱俗、雅致、庄重等感受,常用于化妆品、高档礼品和医药用品的相关设计中;冷色及黑白色构成清新的色调,给人以纯洁、新颖、洒脱之感,多用于文教用品和五金用品的相关设计中;黑、白、灰色调纯度低,与有彩色对比色调独特,无彩色的黑白灰搭配的服饰是时装舞台中永远的经典。诸如此类的不同色调视觉感受迥异。色彩诉求与受众情感的契合是设计师追求的目标,也是设计色彩成功的表现特征(图2-10～图2-13)。

◆ 图2-12　特仑苏包装

◆ 图2-10　咖啡广告招贴

◆ 图2-11　乐事薯片包装

◆ 图2-13　化妆品包装

三、设计色彩中的流行色与传统色彩文化的统一

文化是人类在社会历史实践过程中所创造的物质文明与精神文明的总和,具有不可逆的传承性。每个民族都有自己的文化血脉,对文化血脉的继承和发扬是经济全球化之后每一个民族都要面临的问题。设计是文化艺术与科学技术结合的产物,具有民族性、地域性、社会性和历史性的传统文化,不但影响现代各类艺术运动,也直接影响现代设计。我们不但应该继承和发扬传统色彩文化,还需创新和利用现代设计色彩的流行时尚元素,这两者的有机结合是现代艺术设计成功的模式和发展的方向。

中国传统画家画的色彩建立在遵从儒家文化思想的基础上,艺术作品注重追求传达神韵的内心体

验，崇尚宁静致远、平淡自然、朴素幽深的境界；而民间美术讲究色彩浓烈，强调世俗、天真化和吉祥喜庆。这些艺术形式是传统文化的瑰宝和现代艺术创作的灵感源泉，传统色彩元素与当下流行色彩的结合，是现代设计和艺术创作取得成功的重要途径。如北京申奥的标志（图2-14），设计师从中国太极的形象中获取灵感，标志以白色为主色调，辅以现代奥运经典五环的色彩，设计作品抽象灵动，富有东方艺术神韵。

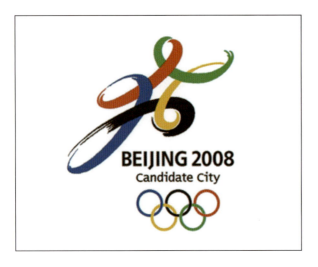

图2-14　2008年北京申奥标志（陈绍华）

"中学为体，西学为用"这句话适用于所有的中国设计师，传统文化是作品营养的根源，根深才能叶茂，努力实践现代设计语言与本国文化的结合是现代设计师的责任与义务。

四、设计师思维与消费者心理的统一

创作消费者满意的产品是设计师的职责。一方面设计师应与消费者沟通，通过消费者反馈的信息调整设计思路；另一方面设计师本身也是消费者，应当从消费者的视角认识和引导设计思维，从自身的角度出发体现对人性的尊重和关怀，达到设计物与消费对象的协调，最终完成设计目的。设计是为人服务的活动，设计师思维与消费者心理的统一是设计成功所需遵守的原则，也是成功设计的特征。

第四节　现代设计色彩的应用

当代中国具有前所未有的开放和繁荣，活跃的经济离不开现代设计的参与。从平面设计类的商标、广告招贴、书籍装帧、商品包装到建筑设计类的室内外环境以及流行服饰设计，色彩和民众的日常生活息息相关。在国内外众多设计师及专家对色彩运用和研究的基础上，从不同的视角分析设计色彩的相关特征和风格，对现代设计色彩作进一步的研究和探索，是完善设计色彩体系的必由之路。现代设计在中国虽然年轻，但充满活力；设计色彩的研究和教育起步较晚，但前程似锦。对这一学科作更进一步的拓展与创新，深化其艺术性和学术性，将会使我们的生活更加丰富多彩。

一、服饰设计的色彩应用

时尚色彩的流行一般从服饰领域开始，每年欧美春秋季的时装发布会，各大服饰品牌的顶级设计师推出的时装引领世界服饰的潮流，各种流行色也随之延伸至其他诸如平面、环艺、建筑等设计领域。

服饰设计作为实用艺术的一类表现形式，其色彩与造型、面料肌理等共同构成服饰的整体，而色彩因其视觉的丰富性对服饰的重要性不言而喻。作为独立的物质形态，服饰设计的色彩与人、空间、时间、职业需求、社会活动、文化影响等因素有关，设计师对服饰色彩的选择需要考虑这几方面的因素。

首先，服饰设计的色彩需要符合不同人群的生理和心理特征。各类服饰的服务对象，因其具有不同的生理和心理特征，因而需要不同的色彩搭配。其次，服饰设计的色彩需要符合使用功能。不同的行业对服饰的色彩有不同的要求，随着社会分工的细化，服饰色彩的功能越来越成熟，研究服饰色彩的使用功能，可以健全行业的规范用色，提高社会

生活的质量与生产活动的效率。最后,不同的时代人们对色彩的好恶相异,无论是传统色彩还是现代商业流行色,均对服饰设计色彩产生重要影响。尊重传统色彩是研究服饰设计色彩的基础,对现代商业流行色的关注和运用是服饰设计事业发展的方向。

有研究证明,在经济萧条时人们更喜欢选择鲜艳、明亮色调的服饰,而经济繁荣时大众更喜欢穿着自然的本白色、麻色等服饰。这是一种微妙的大众心理,当经济萧条时人们更倾向于用鲜艳的颜色调剂心情,而在经济繁荣的时代,人们更喜欢随意放松的服饰(图2-15)。

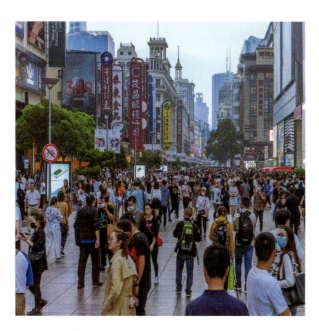

🔸 图2-15　上海南京路的休闲人群

服饰配色体现个人的着衣品位。服饰色彩搭配得当,可使人端庄优雅、风姿卓著;搭配不当,则显得不伦不类、俗不可耐。巧妙利用服饰色彩神奇的魔力得体地装扮自己,需要掌握服饰配色的基本原理。服饰色彩的搭配以整体色彩的和谐为美。一般而言,有以下三种搭配方式:①同类色相配。即把同一色相但明度不同的色彩组合搭配,如深蓝与浅蓝、深绿与浅绿、深灰与浅灰等。同类色搭配的服饰可产生和谐自然的色彩美。②邻近色相配。即把色谱中相近的色彩组合搭配,视觉效果较为调和,如红与黄、橙与黄、蓝与绿等色的配合。③主色调相配。即以一种主色调为基础色,全身服饰的色彩有明确的基调。主要色彩占据服饰较大的面积,再配以一两种次要色彩,使整体服饰的色彩主次分明、相得益彰。采用此种服饰配色需要避免用色繁杂凌乱。

追求不同色彩相配的服饰效果常采用对比的手法,如黑、白、金、银适宜搭配任何色彩。配白色,服饰增加明快感;配黑色,服饰平添稳重感;配金色,服饰具有华丽感;配银色,服饰则产生和谐感。在不同的色相中,红与绿、黄与紫、蓝与橙、白与黑为对比色。对比的色彩既有互相对抗的一面,又有互相依存的一面,在吸引或刺激人的视觉感官的同时,会产生强烈的审美效果(图2-16～图2-19)。

🔸 图2-16　2019年秋冬米兰时装秀之一

图 2-17　2019 年秋冬米兰时装秀之二

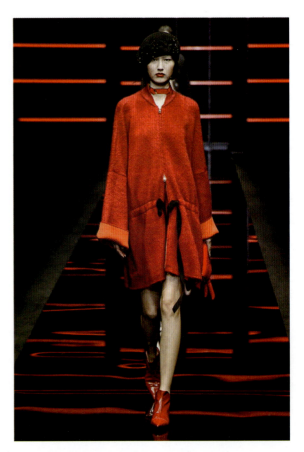

图 2-19　2019 年秋冬米兰时装秀之四

二、平面设计类的色彩应用

平面设计的概念外延很广，包括标志设计、包装设计、海报设计、书籍装帧、网页设计等。平面设计师只有具有敏锐的美感和深厚的文化素养，才能创作出理想的设计作品并传达信息与理念，为商业和大众服务。

对于当代平面设计师而言，在设计过程中，需要考虑设计作品的最终呈现媒介，即作品是以纸的形式、布的形式还是声光电形式呈现，都会对设计作品的色彩组合提出挑战。例如某类商标的设计，设计师应该在不同类型的纸张中寻找合适的介质，这就需要设计师不断地调整修改自己的色彩方案以达到最佳的视觉效果。

（一）平面广告设计中的色彩应用

1. 选择合适的主色调

平面广告中一般有多种色彩。选择某种居于支配地位的色彩作为画面的主色调是表达广告主题

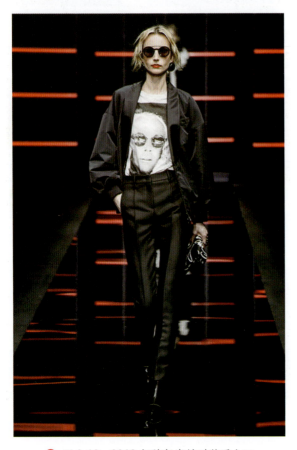

图 2-18　2019 年秋冬米兰时装秀之三

和视觉诉求的需要。统一的整体色彩效果决定了广告的风格。在如何确定主色调的问题上，我们需要考虑广告产品的功能特点，还需要考虑受众对广告产品的色彩认同，并以此确定主色调的色彩气氛是充满活力还是庄重宁静，是热烈欢快还是含蓄深沉（图2-20）。

图2-20　广告招贴

图2-21　迪奥香水招贴

2. 完善色彩的对比与调和

平面广告中画面色彩的对比与调和是相对而言的，是取得设计色彩变化统一的重要手段。色彩对比使画面个性鲜明，色彩调和则使画面避免生硬或杂乱。一般而言，广告主体与附体之间的色彩为调和关系，广告主体与背景之间是对比关系。这样附体可以烘托主体，背景可以突出主体，强烈的画面效果会加深观者的视觉印象，从而达到广告的目的与诉求（图2-21）。

3. 注重色彩的节奏与韵律

节奏和韵律是指表现在色彩组合中的重复、交替和渐变所形成的一种空间运动感，如疏密、大小、强弱、正反等形式的巧妙配合。在完善平面广告色彩对比与调和关系的基础上，画面中的节奏和韵律能带来充满生气、活力和跳跃的色彩效果，从而减少视觉疲劳，使观者的心理产生愉悦。这一目标的实现需要设计师具有良好的素养和较高的设计水平，也是每一个优秀设计师的艺术理想（图2-22）。

图2-22　宝马汽车招贴

（二）标志设计中的色彩应用

标志是表明事物特征的记号，它以单纯、显著、易识别的物象、图形或文字符号为直观语言，发挥了指示、代替、达意、说明和指令行动等作用。当今，作为人类直观联系的特殊方式，标志在社会与生产活动中无处不在，经过精心设计具有高度实用性和艺术性的标志，随着社会经济、政治、科技、文化的发展，已被广泛应用于社会各领域，对人类社会的发展与进步发挥着独特的影响和作用。

在标志文化发展史中,色彩的地位日益突出。作为非语言形式的标志形象,传达的信息有限,而标志色彩以其明快、醒目的视觉传达特征与象征性力量弥补了这一缺憾。快节奏的现代社会生活中,各种大众传媒迅速发展,我们每天能接触大量的企业标志和商品标志,脱颖而出的标志一定具有高度的色彩辨识性。以下方法可以配置具有高度辨识性的标志色彩。

1．原色配置

原色的色相单纯、强烈、鲜艳夺目,运用在标志设计中,艺术效果和传播速度显著(图 2-23)。

✝ 图 2-23　苹果标志

2．同类色配置

选择某种颜色,采用色彩明度变化的方法,如运用橄榄绿、中绿、粉绿、浅绿等进行搭配,标志色彩构成由浅入深的视觉过渡,传递标志设计色彩的和谐性和动态感(图 2-24)。

✝ 图 2-24　OPPO 标志

3．对比色配置

一些标志色彩的配置,冷暖对比明确,图形鲜艳醒目,视觉效果强烈(图 2-25)。

✝ 图 2-25　贴吧标志

发挥色彩的作用能充分传达标志的视觉效果,唤起人们的情感,激发人们对企业及商品的兴趣,最终引导人们选择的是色彩的力量。

(三) 书籍装帧中的色彩应用

书籍装帧包含开本、字体、版面、插图、封面以及纸张、印刷和装订的一整套美术设计,即从原稿到成书的整体设计。作为一册完善的书籍,内容和外表缺一不可。我们可以把书籍装帧理解为书籍的"包装",即所谓"书装书装,书的包装"。当我们走进琳琅满目的书店时,各种形式的图书展现在眼前,首先与读者接触的是书的外部包装,即封面、护封、套书的包装盒等。这些异彩纷呈的装帧设计蕴含着设计者的创意和心血。完美的书籍装帧,不仅需要设计者具有良好的美术造型基础,能熟练掌握并运用各类视觉元素,还应具有广博的知识。

每年 3 月,在德国莱比锡举行"世界最美的书"评选活动,由中国选送的《诗经》,其装帧采用中国传统线装书放置于牛皮纸匣中的创意,深褐色的书籍封面典雅、质朴,整体设计既有现代书籍包装的简洁灵动,又有传递中国文化的传统韵味,因而一举夺得"世界最美的书"的称号。这已是中国图书连续多年在此项代表当今世界图书装帧最高荣誉的奖评活动中获奖。在展会上,这些蕴含独特创意的书籍不仅用精美的设计给人以视觉享受和心灵陶冶,也引领了书籍装帧设计的新潮流(图 2-26)。

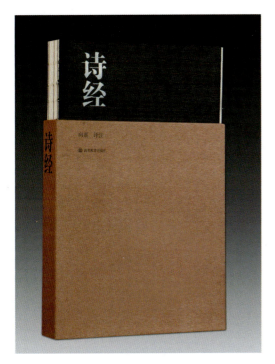

图 2-26 《诗经》的装帧设计

色彩处理是书籍装帧设计的重要环节,得体的色彩表现和艺术处理能对读者的视觉产生夺目的效果。书籍装帧设计色彩的选择和运用需要考虑以下两方面需求:①书籍内容的需求。不同内容的书籍需要选用相应的色调,如科技类图书常运用冷色作为设计主色调,介绍厨艺的烹饪类书籍则多选用暖色为主色调。②不同受众群体的审美和心理需求。例如,儿童读物的色彩多选择高纯度色相,沉着和谐的色彩适用于中老年人的读物,而读者群为青年人的书籍的设计色彩多介于亮色和灰色之间。如果对读者做更细致的划分,不同的性别、受教育程度、职业、民族的读者对于书籍设计的色彩也有不同的偏好。可以确定,色彩在书籍装帧中的应用是一片广阔的天地(图 2-27 ~ 图 2-32)。

(四)商品包装设计中的色彩应用

日本科学家研究发现,人对色彩的注意力占据视觉注意力的 80% 左右,而对形的注意力仅占 20%。在现代社会的商品海洋中,人们几乎每时每刻都要与各类商品打交道,追求时尚、体验消费已成为一种文化。商品的包装设计既要顺应时代潮流,又要不断地变化手法、创新形式、塑造个性。色彩在现代商品包装中具有强烈的视觉感召力和表现力,对于包装设计有着举足轻重的作用,往往是决定包装设计优劣的关键,设计师尤其应该注重包装设计中色彩的选择及运用。

图 2-27 图书装帧设计之一

图 2-28 图书装帧设计之二

图2-29　图书装帧设计之三

图2-31　图书装帧设计之五

图2-30　图书装帧设计之四

图2-32　图书装帧设计之六

完美的商品包装设计需要我们在色彩的选择上思路清晰、目的明确。

首先,我们要充分利用色彩的形象化功能,即包装设计的色彩应当是被包装的商品内容、特征、用途的形象化反映,即商品包装的色彩应以配合商品的内容为主。如肉类食品的包装多采用红色系列,茶叶的包装则多选用绿色系列等。这种体现商品具体形象的色彩,我们称之为形象色,形象色在商品包装中具有视觉的直观性(图2-33)。

图2-33　茶叶包装设计

其次,包装的色彩设计要考虑色彩的象征性。象征性是指自然界中色彩形象的象征含义。如蓝色和白色常常是饮用水、冷冻食品等包装设计的主色调,因为此类高明度的冷色具有纯净清爽的象征含义(图2-34)。

再次,色彩的时尚性也是从事包装色彩设计需要考虑的因素。时尚代表市场的审美趣味和需求,决定商品的销售业绩,设计色彩的选择要多方面考虑市场的因素。

图2-34　矿泉水包装

最后,商品包装的色彩设计不能回避色彩使用的地域性,必须了解某些国家、民族对色彩的喜爱与禁忌。现代社会商品流动性强,包装设计的色彩使用得当可以产生美感,促进销售;反之则可能产生不良的后果。

(五)网页设计中的色彩应用

网页设计随着计算机的普及应用已经变得十分普及,色彩在网页设计中的作用毋庸讳言。当我们距离显示屏较远的时候,看到的不是优美的版式或图片,而是网页的色彩。网页的色彩是树立网站形象的关键,如何运用恰当的色彩表现网页的背景、文字、图标、边框、超链接等元素是设计师思考的问题。

对于网页设计师而言,可以选用以下的方法设计网页色彩:①有针对性地用色。网站的服务对象多元化,包括大公司、企业、不同的组织、新闻机构、个人主页等。不同内容的网页服务对象和受众不同,配色需求相异,必须合理使用色彩体现网站特色。②网页设计属于平面设计的一类,其目的性和时效性更强。网页色彩设计需要遵循色彩的明暗、轻重、冷暖以及调和与对比等准则。主页的色彩配置是网页设计的关键,其应用原则为"总体协调,局部对比",即主页的整体色彩效果和谐,强烈的色彩对比应用于局部和小范围。此外,需要考虑主页底色(背景色)的颜色深浅,底色深则文字为浅色,即以深色的背景衬托浅色的内容(文字或图片);反之,底色浅则文字为深色,即以浅色的背景衬托深色的内容(文字或图片)。③我们应该重视网页设计和其他平

面设计的不同。例如网页的外框受计算机屏幕限制,具有特定的比例;同时还存在网页的色彩与计算机屏幕的颜色搭配等问题。④网页设计用色需要特别关注流行色的发展。流行色意味其自身拥有大量的喜好人群,包含流行色的网页设计富有朝气、活力和时代感,因而广受欢迎。

此外,网页设计应保证下载速度以满足用户使用体验和需求。网页打开速度过慢,用户体验不佳,将导致网页的浏览量下降。网页的快速下载必须使用有限的色彩并压缩色彩数据,随之将出现网页色彩图像的质量降低,因此,设计师应充分考虑色彩数据被压缩后网页设计的质量问题(图2-35～图2-42)。

图2-35　三只松鼠官方网站

图2-36　鸿星尔克官方网站

图2-37　上海家化官方网站

图 2-38　小米官方网站

图 2-39　法国罗浮宫官方网站

图 2-40　理想汽车官方网站

图 2-41　宜家家居官方网站

图 2-42　味全公司官方网站

三、室内设计色彩的应用

（一）室内环境设计色彩的应用

不同的空间具有不同的使用功能，色彩的设计也随着功能的差异而做相应的变化。艺术心理学认为，色彩是一种情感语言，直接诉诸人的情感体验，表达人类内在生命中某些极为复杂的感受。随着现代色彩学的发展，人们对色彩的认知不断深入，色彩在室内设计中发挥了重要的作用。有经验的设计师注重色彩在室内设计中的运用，重视色彩对人的心理和生理的影响。他们利用人们对色彩的视觉感受，创造富有个性、层次、秩序与情调的环境，取得事半功倍的效果。梵·高说过："没有不好的颜色，只有不好的搭配。"室内设计的诸多元素中，色彩是

最为生动和活跃的因素。

居室不同区域的色彩设计如下。

1. 客厅的色彩

客厅是居室内展示性最强的空间。一般而言，客厅的色彩以暖色为基调，为突出重点装饰部位，局部使用跳跃和强烈的色彩对比。客厅的色彩浓重则显得华丽高贵，色彩轻柔则浪漫典雅。客厅的色彩变化很大程度上依赖家居色彩的变化实现。在选择客厅沙发、陈列柜等家居时，宜选择与装修色彩对比和谐的颜色，并辅以点缀的色彩丰富空间。例如，以浅色的地面配置深色的沙发，以小面积高纯度的家居色彩烘托客厅的空间氛围等（图2-43～图2-48）。

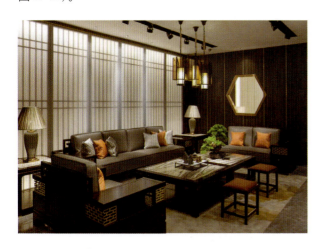

图2-43 客厅色彩展示之一

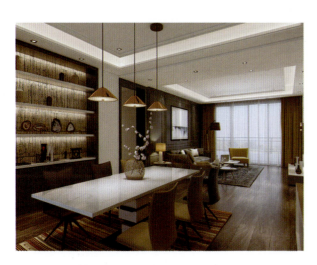

图2-44 客厅色彩展示之二

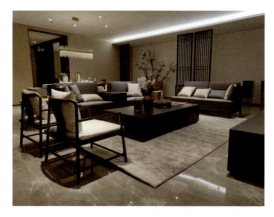

图2-45 客厅色彩展示之三

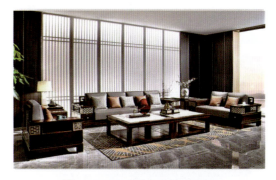

图2-46 客厅色彩展示之四

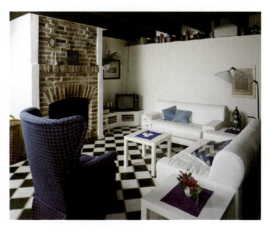

图2-47 客厅色彩展示之五

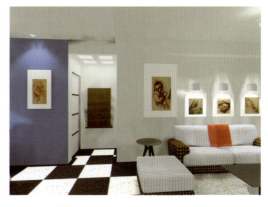

图2-48 客厅色彩展示之六

2. 卧室的色彩

卧室是人们睡眠、休息的空间,色彩对比不宜太强烈,一般选择宁静、自然、优雅的色彩。在满足休息功能的基础上,不同年龄的人群对卧室色彩的选择差异较大。如儿童卧室常选择明快的颜色,年轻夫妇的卧室常使用暖色调,而中老年人的卧室则宜以白、灰色等明度和纯度舒缓的色调为主(图2-49~图2-52)。

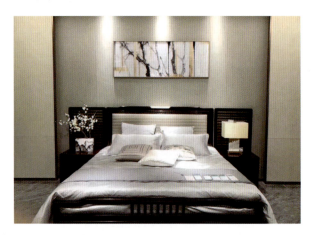

图 2-49　卧室色彩展示之一

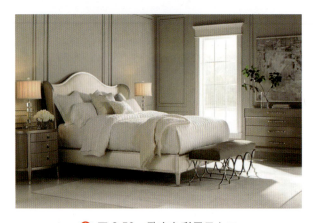

图 2-50　卧室色彩展示之二

图 2-51　卧室色彩展示之三

图 2-52　卧室色彩展示之四

3. 厨房和餐厅的色彩

厨房是制作食物的场所,在使用过程中易发生污染,需要经常清洁。因此,厨房的色彩选择应以白色、灰色为主色调。厨房地面的颜色不宜过浅,可采用深灰等耐污性好的颜色,墙面宜以白色为主,以便于清洁整理,顶部宜采用浅灰、浅黄等颜色。餐厅是家人进餐汇聚的专用场所,在色彩选择中应根据家庭成员的爱好而定。一般多选择暖色调,如橙、黄等颜色,以突出温馨、祥和的气氛。餐厅墙壁的色彩较为多样化,选择对比为主的色彩,将突出家庭的个性;选择协调为主的色彩,则着重表现平和温馨的氛围(图2-53~图2-58)。

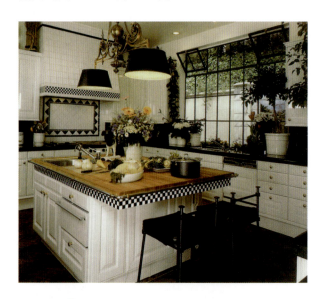

图 2-53　厨房和餐厅色彩展示之一

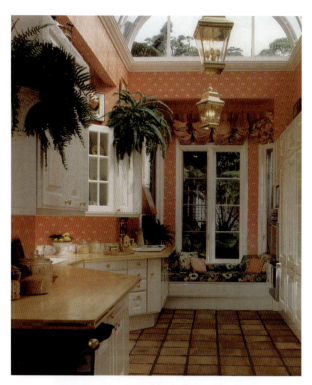

图 2-54 厨房和餐厅色彩展示之二

图 2-55 厨房和餐厅色彩展示之三

图 2-56 厨房和餐厅色彩展示之四

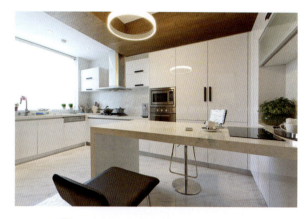

图 2-57 厨房和餐厅色彩展示之五

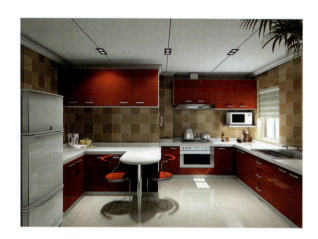

图 2-58 厨房和餐厅色彩展示之六

4．书房的色彩

书房是学习思考的空间。为了营造安静清爽的学习氛围，书房一般采用对比和谐的色调。书房的地面常采用浅色，墙面宜选用明度不同的灰色调，室内常以风格柔和的字画和绿色植物装饰，以舒缓视觉的紧张和疲劳（图 2-59～图 2-62）。

图 2-59 书房色彩展示之一

5. 卫生间的色彩

卫生间是洗浴的场所，对卫生清洁要求较高。为了满足卫生间的特殊功能，常用的色彩设计形式有：①以白色、浅灰等高明度的色调处理卫生间的地面及墙面，并以同色系的颜色进行空间装饰，空间整体色彩风格简约轻松；②以黑色、褐色等低明度深色调处理卫生间的地面和墙面，并辅以深灰色进行空间装饰，空间整体色彩氛围稳重并富有现代感，此类色彩风格常常受到年轻人的偏爱（图 2-63 ～ 图 2-66）。

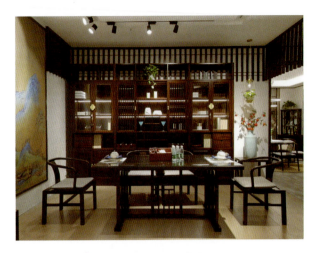

🔸 图 2-60　书房色彩展示之二

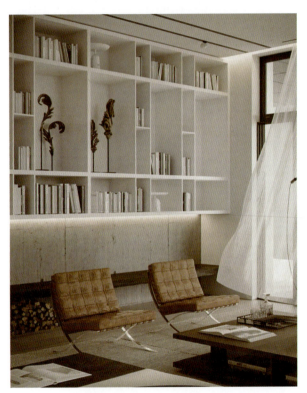

🔸 图 2-61　书房色彩展示之三

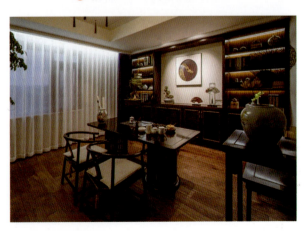

🔸 图 2-62　书房色彩展示之四

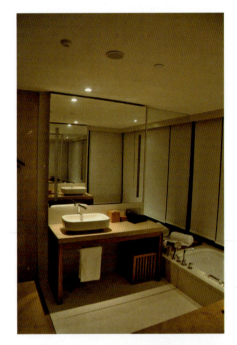

🔸 图 2-63　卫生间色彩展示之一

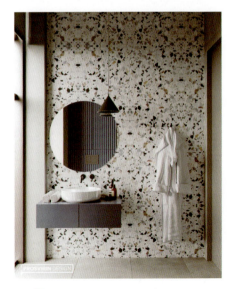

🔸 图 2-64　卫生间色彩展示之二

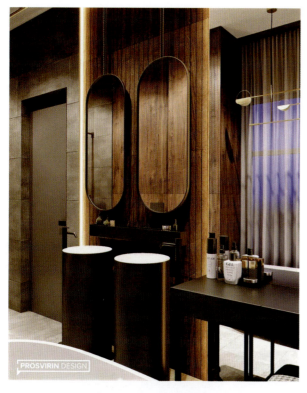

图 2-65　卫生间色彩展示之三

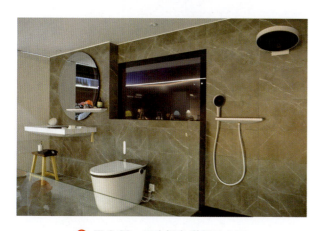

图 2-66　卫生间色彩展示之四

6．休闲娱乐区域的色彩

休闲娱乐区域色彩变化丰富。我们在设计休闲娱乐区域色彩时，应考虑这一区域和其他空间的色彩关系。如果与客厅合用，休闲娱乐区域的色彩设计应符合客厅的色彩要求；如果是单独的空间，具体使用何种颜色，应以家庭成员的爱好和娱乐项目的内容决定。

常见的配色原则如下。

（1）低明度、低纯度的地板色彩耐脏并形成视觉稳定感。

（2）淡色与中性色的墙面色彩应浅于地板色。

（3）明亮的屋顶色彩会拓展视觉的空间感。

上述原则并不会束缚设计师的想象力。当下，黑色的墙壁与天花板可以营造特别的氛围；易于清洁维护的新材质地板的出现，开始导致浅色地板的流行等。当代室内设计并非完全追求传统室内设计的安静、温馨、保守。形式新颖的室内设计不断涌现，如大胆使用撞色，更加注重室内空间的光线色彩等，这一切都标志着室内设计的私人化、个性化和艺术化。

（二）商业空间的色彩应用

建筑环境与空间受到色彩、形体、材质、光影等要素的影响。商业环境色彩左右空间使用者对空间的认知，并在一定程度上影响人们的行为。

科学研究表明，暖色调的空间对人们产生激励作用，冷色调的空间对人们具有镇定和安抚的效果。

商场的环境色彩取决于商场的定位，如定位于大卖场，售卖的商品多为日常用品，则多采用暖色调布置环境色彩；反之，如果定位于奢侈品售卖，环境色彩宜采用冷色调。同样的色彩原则也可以运用到快餐店的装潢设计中，众多快餐店使用黄色与橙色等暖色调装饰空间，此类色调能够促进人的食欲，符合快餐店的销售定位。

空间色调气氛、空间材质选色、空间整体和谐是商业空间色彩设计必须考虑的因素。商业环境色彩设计不是单一、孤立地存在，大型商场中，餐饮、购物、休闲、娱乐、运动等各具功能特点的色彩彼此影响。因此，设计师必须充分考虑客户需求，运用对比与调和，获得商业空间色彩的冷暖协调及节奏韵律，满足不同的商业需求（图 2-67～图 2-72）。

四、城市建筑设计色彩的应用

现代人的日常生活和城市息息相关，城市的建设是人类文明进步的体现。一座城市的主色调由自然地理和人文地理等因素共同决定，体现城市的历史、文化和民俗风情等特色，通常历经数百年的积

淀而成。城市色彩的外延非常宽泛,包含城市的自然环境、植被、道路、广场、公共设施、建筑、交通工具等,其构成关系复杂多变。

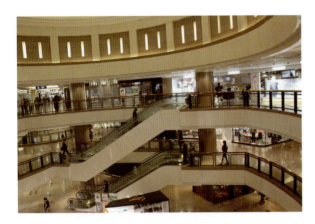

图 2-67　商业空间色彩展示之一

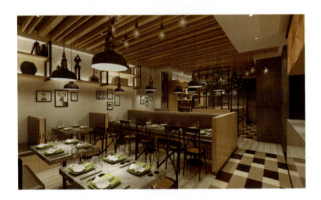

图 2-68　商业空间色彩展示之二

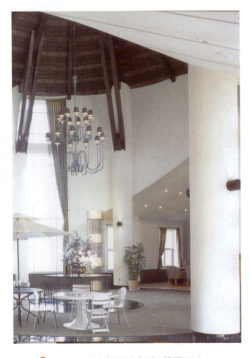

图 2-69　商业空间色彩展示之三

图 2-70　商业空间色彩展示之四

图 2-71　商业空间色彩展示之五

图 2-72　商业空间色彩展示之六

建筑是城市的雕塑和凝固的艺术,默默伫立的建筑是一座城市历史文化的记录和影像,也是一座城市的文脉。建筑色彩是城市色彩的重要组成部分,决定了一座城市的形象。

第二章 色彩与现代设计

如同一切有形的物体,色彩已成为体现建筑内涵最直接的方式。建筑的色彩不同于一般造型色彩,需要经历几十年甚至上百年的历史考验。梁思成认为:"建筑师的知识要广博,要有哲学家的头脑、社会学家的眼光、工程师的精确与实践能力、心理学家的敏感、文学家的洞察力……最本质的应当是一个有文化修养的综合艺术家。"

作为现代设计师,对于建筑色彩的选择,首先需要考虑建筑物在城市街道或街区中的位置,以及与周围环境的相互关系等。设计师必须对各部分色彩进行搭配与处理,控制彩度和明度,使建筑整体色彩与周围环境色彩相协调;另外,需要考虑建筑本身的特点,如建筑的类型、功能、规模、形式、朝向及内外之间的联系,确定建筑立面的色彩在一定的位置、面积、体量上得到最佳的色彩展示效果。无论是古典建筑还是现代建筑,都应当遵循共同的形式美准则,即在统一中求变化、在变化中求统一的多样统一性准则。

建筑的色彩如同建筑的外衣,应该和城市的特色、品位及性格相符。无论是鲜亮的建筑色彩还是沉稳的建筑色彩,能与城市面貌匹配的都是最美的(图2-73~图2-76)。

图2-74 建筑色彩展示之二

图2-75 建筑色彩展示之三

图2-73 建筑色彩展示之一

图2-76 建筑色彩展示之四

当代建筑物的色彩运用与新材质的出现息息相关，如北京奥运会水立方采用的新型建筑材料在夜晚的背景和灯光中，建筑物外墙呈现由浅至深的海蓝色，散发出神秘而独特的气息（图2-77）。

图2-77　水立方的外墙

位于美国纽约的古根海姆现代艺术博物馆，其外墙壁采用独特的覆层。这种银灰色的涂层能够检测不断变化的光线，当天气改变时，银色建筑物表面色彩会呈现微妙的变化，这种对色彩的敏感体现了当代的建筑美学（图2-78）。

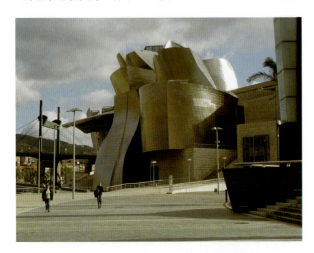

图2-78　古根海姆现代艺术博物馆

五、园林设计色彩的应用

在园林设计中，绿色是园林设计不可或缺并占主导地位的色彩。由于园林设计的独特性，设计师不仅应当考虑基于季节更迭而出现的色彩变化，而且还需要避免当游客穿越整个园林时，由于行程的单调而导致的视觉疲劳感。因此，在园林色彩设计中，为了给游客留下统一和谐且色彩层次变化丰富的感受，设计师应该根据不同地域气候及植物种类的特性，有意识地使用小面积高纯度及高明度的花卉，穿插在大面积低纯度和低明度且层次高低不同的灌木和乔木之间，并通过假山、池塘、亭台楼榭等相宜的元素营造具有特色的园林风格（图2-79）。

图2-79　园林色彩展示

六、产品设计的色彩应用

产品设计是融合科学技术与文化艺术的新兴学科，主要包括产品形态设计和色彩设计。虽然产品的色彩依附于形体，但产品色彩的时效性强，因此，优秀的产品设计色彩对于商品的营销功能显著。

选择合适的产品设计色彩需要宏观考虑环境与人的关系，主要分为以下三点。

（1）丰富性：产品设计的色彩应使不同形状、不同结构的产品提高视觉欣赏价值，丰富单调的产品造型形象。

（2）对比性：某些产品体量较小，在产品的色彩设计中应运用纯度较高的对比色相，以达到醒目并增加视觉吸引力的效果。

（3）协调性：某些产品配件复杂，为了达到协调的视觉效果，应利用色彩设计给予归纳、整理和概括，从而产生统一、悦目的视觉效果，有利于产品品牌的信息传达。

现代社会生活节奏日益加快，人们更关心情感的需求和精神的慰藉。对于设计师而言，产品设计始终是"以人为本"的设计，设计师应把满足人们

内心深处的情感需求作为设计的重要因素,并体现在产品设计中。设计师在熟悉商品和消费的基础上,不仅要了解产品色彩情感的传达和表现需要,而且还要熟悉各类消费对象的喜好与特殊禁忌,建立在充分考虑综合因素基础上的产品色彩设计可以产生积极的传播效果(图 2-80 ~ 图 2-92)。

图 2-80　产品设计色彩展示

图 2-81　产品设计色彩展示之二

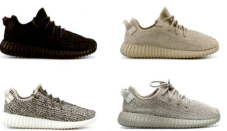

图 2-82　产品设计色彩展示之三

图 2-83　产品设计色彩展示之四

图 2-84　产品设计色彩展示之五

图 2-85　产品设计色彩展示之六

图 2-86　产品设计色彩展示之七

图 2-87　产品设计色彩展示之八

第二章　色彩与现代设计

图 2-88　产品设计色彩展示之九

图 2-89　产品设计色彩展示之十

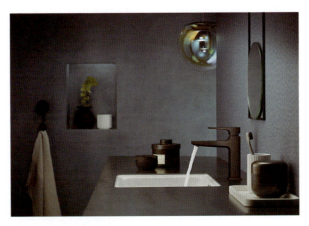

图 2-90　产品设计色彩展示之十一

图 2-91　产品设计色彩展示之十二

图 2-92　产品设计色彩展示之十三

本章作业

在本章设计色彩范例的基础上查找资料，举例说明色彩在不同设计中的经典搭配。

要求：以包装、标志、书籍装帧、网页等为例，用文字说明所选设计图形的色彩搭配特征。应图文并茂，句子通顺，内容不少于 2000 字，不得抄袭。

第三章 色彩的提取归纳和客观再现

设计色彩作为高等院校艺术设计类专业的基础课程,分析了从客观色彩再现到主观色彩表现的认知过程。普通的色彩写生需要研究固有色、环境色、光源色、空间透视等因素,以写实性绘画再现客观物象的面貌;色彩构成需要分析光与色的形成关系,研究色彩的属性,探索用不同明度、纯度、色相的色彩混合与并置产生的色彩效果,强调抽象色彩对人的生理和心理的影响,进而满足视觉审美的要求;服务于各类现代设计及艺术创作的设计色彩,则需要实现从写实色彩的思维模式向设计色彩的表现模式转变,并在掌握设计色彩表现规律的基础上,利用色彩物理属性对受众心理及生理的影响,灵活整合自然色彩为主观色彩,为各类艺术创作和专业设计奠定基础。

写实性绘画色彩的画面特征为立体、写实、客观,画面追求微妙的光影,以描绘和展现物象的自然形态和客观色彩为目的。相比之下,富有设计创新意识的设计色彩画面特征为平面、装饰、主观,画面追求构成和设计感。学生在掌握相关色彩理论和色彩构成知识后,能灵活利用各类表现手法自由组织画面,追求个性鲜明的画面效果。

艺术类专业的实践教学环节尤为关键,学生对知识的掌握、艺术修养、技能技巧、创新思维等,都将通过实践教学得到体现和发挥。理论指导实践,不断实践又将推进理论的发展和完善。在设计色彩教学中我们应该明确,对各种色彩知识的诠释、归纳、总结、联系和比较是研究方法;对色彩在各类艺术实践中的运用是手段;在实践中认识设计色彩定义的内涵及外延,了解并运用色彩从事各类设计项目和现代艺术创作是目的。

为了达到循序渐进的学习效果,本书设置了设计色彩系列课题训练,课题训练的表现题材以静物和花卉为主,以风景和人物为辅。教师应鼓励学生采用多种绘画形式,不限制作画工具,积极尝试创作,在相对短暂的阶段课程中完成多种表现形式的作品。根据教学的延续性,本章教学涉及以下两部分内容,分别为写实性色彩的提取归纳和客观再现,以及平面性色彩的提取归纳和客观再现。

第一节 写实性色彩的提取归纳和客观再现

写实性绘画色彩以反映自然的光色现象为宗旨,它是光源色、固有色和环境色的真实记录。色彩在写实性的绘画中服从整体素描关系的制约。现代色彩学的研究表明,色彩密切影响人的心理和生理,在服务于素描的前提下,写实性绘画中色彩自身的影响力薄弱。因此,将色彩从模拟客观自然物象中解放,是其为现代设计服务的基础。

梳理写实性色彩提取归纳和客观再现的概念,首先需要了解这一概念是介于具象性绘画和平面装饰性绘画之间的过渡形式。这一形式不仅涉及画面的色彩,还牵涉构图、造型及画面的材质和肌理等因素。在尊重光色关系的前提下,写实性色彩提取归

纳和客观再现,将概括提炼物象的明暗和色彩关系,并在构图形式上遵循客观原型的基本状态,对复杂细微的色彩关系、明暗关系做减法,使画面不仅具有立体感或客观光色的效果,也具有一定的装饰性。这一时期的训练是删繁就简、提纲挈领的过程。学生从写实性绘画写生过渡到写实性提取归纳较为顺理成章,这种提取和归纳对画面构图、造型和色彩的处理遵循物象客观呈现状态,并未彻底颠覆和改造画面,因而较易理解和把握对画面的处理。

一、构图

西方写实性绘画和中国传统绘画的显著区别在于前者为焦点透视而后者是散点透视或多点透视。焦点透视可以在二维平面中塑造三维空间,画面适于表现客观物象的体积关系和纵深感。画面近处的形象大且实,远处的形象小且虚。因此,写实性绘画遵循表现真实的客观自然,并通过近长远短、近宽远窄、近浓远淡、近暖远冷等处理方法,使画面拥有逼真的形象和空间关系。

写实性画面的提取归纳和客观再现通过焦点透视体现构图特征。在处理画面时,作者的立足点和视点相对固定,各种物象依照自然的序列分布,画面着重表现自然物象客观静止的空间样态。在遵循自然秩序和透视效果的前提下,对客观物象的提炼和概括,使画面不仅具有立体感或客观色光的效果,也具有一定的装饰性。

由于焦点透视的特殊性,不同的观察视角将产生不同的画面效果,本章节的课题训练应合理选择写生的位置和角度。

二、造型

写实性画面的提取归纳和客观再现,在忠实于自然物象造型的基础上,应予以适当的剪裁、取舍和装饰;对造型中具有显著特征的部分和美的形象加以保留或艺术处理;对造型中次要或妨碍画面整体效果的部分予以舍弃;通过提取和归纳使画面净化

单纯,整体特征突出。具体而言,我们从三个方面予以分析。

(一)形的立体化

立体化是基于客观对象的基本面貌描绘形象,保持画面的三维空间状态及物象的体积感。

(二)形的整体感

整体感是在纷繁杂乱的自然状态下,运用简化的手段修饰整理和艺术加工,剥离物象的细枝末节和表象,集中反映表现对象的本质。

(三)形的秩序化

秩序化是指事物的位置或形态有条理、不混乱。写实性提取归纳画面的阶段属于从具象绘画至平面装饰性绘画的过渡阶段,秩序化是其重要特征。自然中可能杂乱无章的形态,通过提取归纳等处理方式,画面在空间、形体、结构、质感、肌理等方面呈现秩序感,是这一阶段的主要特征。

三、色彩

对于这一阶段的色彩训练而言,画面的色彩不再是机械地模拟自然物象,而是在准确把握对象色彩关系的前提下,用有限的颜色表达丰富的色彩变化。最有效的方法是归纳和限定被表现对象的色彩层次,如采用提取法和限色法。

以上所列举的方法涉及本书第一章第二节和第三节有关色彩的基本理论。

(一)提取法

在第一章中,我们谈到色彩的明度分为黑白两极,白色为最高明度,而黑色为最低明度。在色立体中靠近这两种颜色的色彩可以分别归纳为高明度和低明度的色域,如粉红、柠檬黄、粉绿等色彩,因加入大量的白色而呈现高明度的特性,而赭石、褐色和深红等色彩由于本身偏暗而属于低明度色彩。此外,介于这两者之间的色彩可以称之为中明度色彩,如

加入中性灰色的红灰、蓝灰、黄灰、紫灰等颜色。

提取法为色彩概括提炼的常用方法。我们可以把画面中丰富的明暗层次归纳为亮部、暗部和中间色调。如果画面从明至暗可分为九个级别,我们只提取其中一、五、九这三个相对简化的色彩,表现一至九的级别之间复杂的色彩关系。经过提炼后的画面色彩更精练并富有表现力,从而突出主体的形象(图3-1~图3-6)。

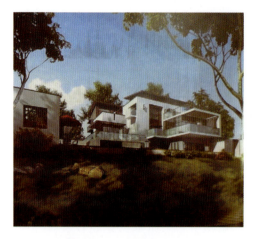
图3-1 色彩原图之一

图3-2 色条之一

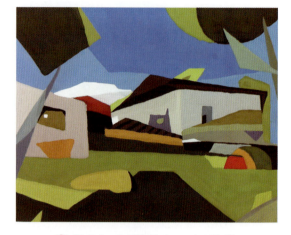
图3-3 色彩提取之一(王瑶瑶)

图3-4 色彩原图之二

图3-5 色条之二

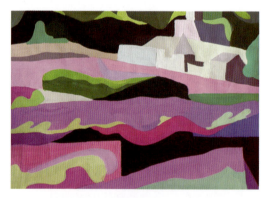
图3-6 色彩提取之二(朱轶平)

(二)限色法

所谓限色法,意味从多套色过渡到少套色,甚至仅用黑白两极色概括作品的全貌。如彩色照片可以表现物象色彩的客观状态,而黑白照片忽略了色彩的丰富层次,仅仅通过黑白无彩色系表达特殊的意境。一般而言,在写实性画面的提取归纳和客观再现中,适当减少套色的运用是概括提炼的有效方法,如画面限定为四套色或五套色,可以达到装饰且整齐的视觉效果。

图3-7~图3-12为色彩提取归纳并写实性客观再现的静物写生作品。

图3-7 写实性色彩提取归纳之一(陈霄)

第三章 色彩的提取归纳和客观再现

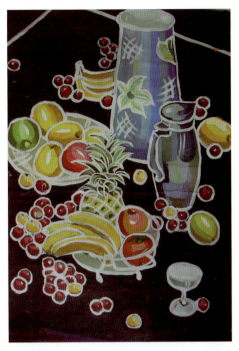

图 3-8　写实性色彩提取归纳之二（魏伟）

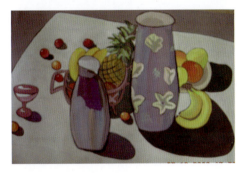

图 3-9　写实性色彩提取归纳之三（朱艳）

图 3-11　写实性色彩提取归纳之五（钟亚子）

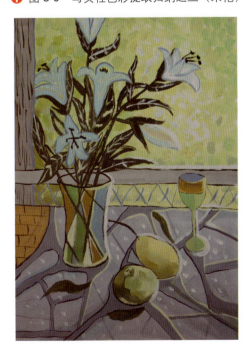

图 3-10　写实性色彩提取归纳之四（伍彩云）

图 3-12　写实性色彩提取归纳之六（白杨）

71

第二节　平面性色彩的提取归纳和客观再现

平面性色彩的提取归纳和客观再现要求学生摒弃对光源色、环境色及固有色的写实再现，不求光影变化，同时弱化写实性绘画强调的透视空间，把复杂的立体形态做平面化处理。因此，平面化归纳写生相比写实性归纳写生涉及构图、造型和色彩等多方面新的构成方法。

一、构图

本章节中，画面追求弱化空间感和立体感，因此必须消减光影在画面中的作用。较常采用的方法为提炼和归纳物象丰富的色彩层次。在客观再现的平面性归纳中，画面由于摒弃焦点透视所形成的远近虚实，我们需要统筹安排物象在画面中的大小、形态和位置。在组织画面时，如果主体形象互相遮挡，画面构图出现不完整或不均衡的现象，需要及时调整物象的形态和位置以达到满意的效果。

二、造型

平面性提取归纳不追求形的夸张和变化。本阶段的造型要求舍弃常规写生所追求的亮部、暗部、反光、投影等素描因素，以单纯和整体的造型替代写实性绘画的复杂和丰富。

在本阶段，我们可以借鉴皮影戏、年画等民间艺术对造型的处理方式，突出物象的最佳角度或最有代表性的造型特征，舍弃细节和层次变化，表现外轮廓效果，强调造型的整体性以凸显平面造型的特征。

三、色彩

总体而言，色彩在客观性的平面归纳中呈现固有色和装饰性特征。当画面空间感和体积感被消减，在构图和造型确定后，关于色彩则无须考虑光源色的影响，而环境色的运用则更灵活机动。在强化固有色的基础上，更多地运用环境色点缀画面，可使画面装饰性趋强。在本阶段，色彩平涂取代笔触有利于表现平面化。当画面不再追求表现空间感和体积感时，色彩将摆脱素描的桎梏而焕发出生命力。

图 3-13～图 3-23 为色彩提取归纳后平面性客观再现的静物写生作品。

✛ 图 3-13　平面性色彩提取归纳之一（那小盼）

✛ 图 3-14　平面性色彩提取归纳之二（那小盼）

第三章 色彩的提取归纳和客观再现

图 3-15 平面性色彩提取归纳之三（周淑婷）

图 3-18 平面性色彩提取归纳之六（赵云娟）

图 3-16 平面性色彩提取归纳之四（周淑婷）

图 3-17 平面性色彩提取归纳之五（张月娥）

图 3-19 平面性色彩提取归纳之七（刘细维）

图 3-20　平面性色彩提取归纳之八（易旭丽）

图 3-21　平面性色彩提取归纳之九（易旭丽）

图 3-22　平面性色彩提取归纳之十（何培培）

图 3-23　平面性色彩提取归纳之十一（李秦）

第三节　课题训练及作品展示

一、名画色彩素材的提取归纳和客观再现

名画色彩素材的提取归纳和客观再现是借鉴名画的整体色彩关系，将原图的色彩总趋势表达于新的平面化图形中，成熟的作品具有空间分割平面化、构成化及设计感强的特征。这是一个相对自由的创作过程，不同的学生对于相同的名画色彩的提取归纳和客观再现将形成迥异的画面风格，这也是本课题训练的意义（图3-24～图3-34）。

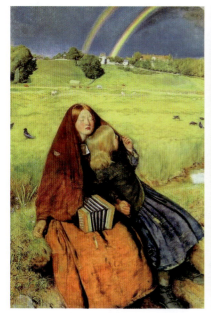 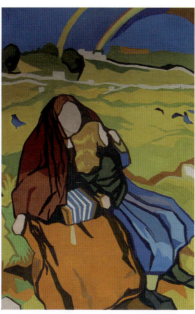 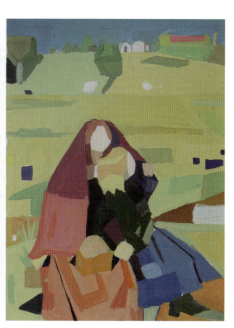

（a）《盲女》（约翰·埃·密莱）　　（b）色彩提取归纳之一（谢钰婷）　　（c）色彩提取归纳之二（戴琳）

🔶 图3-24　对《盲女》的色彩提取归纳

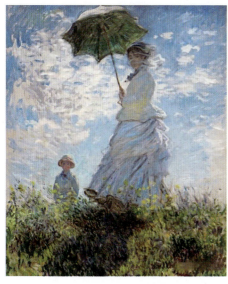 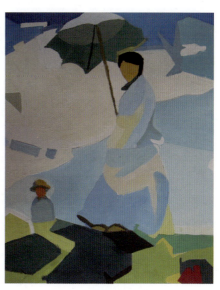

（a）《撑阳伞的女人》（莫奈）　　（b）色彩提取归纳（王绮）

🔶 图3-25　对《撑阳伞的女人》的色彩提取归纳

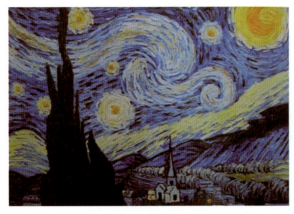 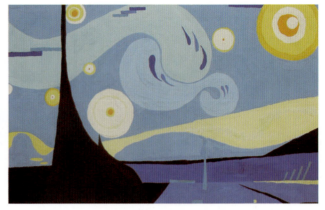

(a)《星、月、夜》(梵·高)　　　　　　　(b) 色彩提取归纳 (王东豪)

图 3-26　对《星、月、夜》的色彩提取归纳

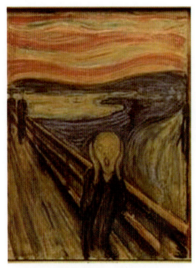 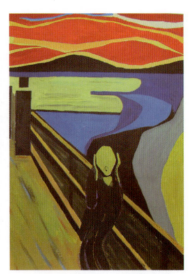

(a)《呐喊》(蒙克)　　　　　　　(b) 色彩提取归纳 (邵平)

图 3-27　对《呐喊》的色彩提取归纳

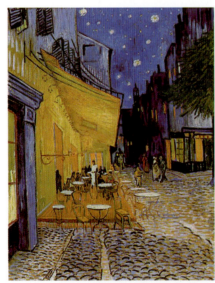

(a)《路边咖啡馆》(梵·高)　　　(b) 色彩提取归纳之一 (蔡祯)　　　(c) 色彩提取归纳之二 (张璐)

图 3-28　对《路边咖啡馆》的色彩提取归纳

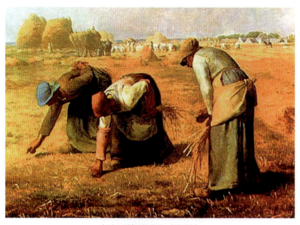 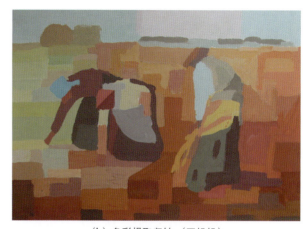

(a)《拾穗者》(米勒)　　　　　　　　　　　(b) 色彩提取归纳 (王帆帆)

图 3-29　对《拾穗者》的色彩提取归纳

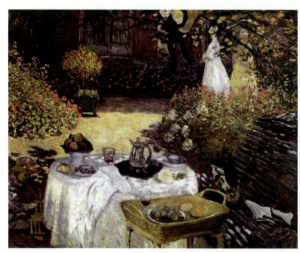

(a)《午宴》(莫奈)　　　　　　　　　　　　(b) 色彩提取归纳 (周家书)

图 3-30　对《午宴》的色彩提取归纳

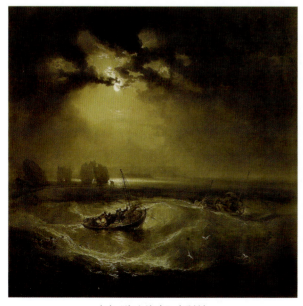 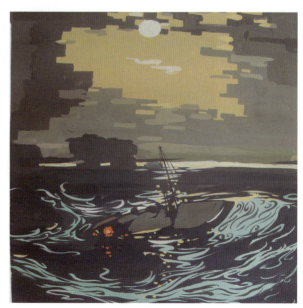

(a)《海上渔夫》(透纳)　　　　　　　　　　(b) 色彩提取归纳 (唐伟豪)

图 3-31　对《海上渔夫》的色彩提取归纳

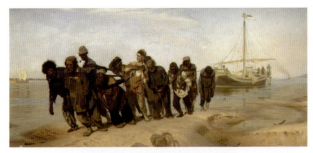
(a)《伏尔加河上的纤夫》（列宾）

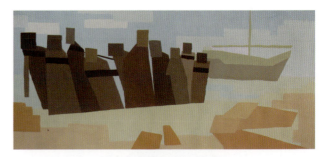
(b) 色彩提取归纳（周鹏）

图 3-32　对《伏尔加河上的纤夫》的色彩提取归纳

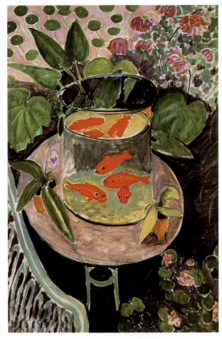
(a)《金鱼》（马蒂斯）

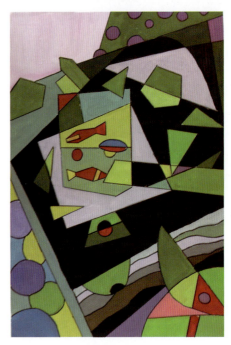
(b) 色彩提取归纳（徐当当）

图 3-33　对《金鱼》的色彩提取归纳

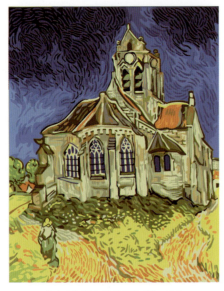
(a)《奥维尔的教堂》（梵·高）

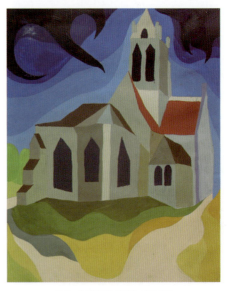
(b) 色彩提取归纳（周鹏）

图 3-34　对《奥维尔的教堂》的色彩提取归纳

二、摄影作品色彩素材的提取归纳和客观再现

摄影作品包括自然风光、人物作品等。在灵活运用前期所学色彩知识并掌握画面平面化特征的基础上,学生在本章节对摄影作品的色彩素材提炼加工,创作具有独特面貌的设计色彩作品(图3-35~图3-60)。

(a)色彩原图

(b)色彩提取归纳(许颂)

图3-35 摄影作品的色彩提取归纳之一

(a)色彩原图

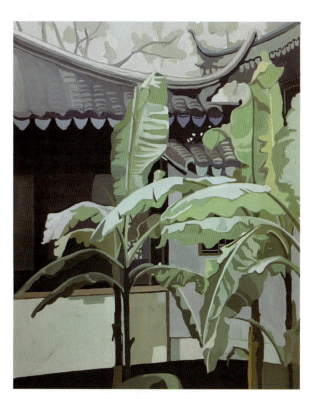
(b)色彩提取归纳(许颂)

图3-36 摄影作品的色彩提取归纳之二

(a) 色彩原图　　　　　　　　　　　　　　　(b) 色彩提取归纳（王帆帆）

图 3-37　摄影作品的色彩提取归纳之三

(a) 色彩原图　　　　　　　　　　　　　　　(b) 色彩提取归纳（彭庆）

图 3-38　摄影作品的色彩提取归纳之四

(a) 色彩原图　　　　　　　　　　　　　　　(b) 色彩提取归纳（徐惠）

图 3-39　摄影作品的色彩提取归纳之五

第三章 色彩的提取归纳和客观再现

（a）色彩原图

（b）色彩提取归纳（孙秋艳）

🔸 图 3-40　摄影作品的色彩提取归纳之六

（a）色彩原图

（b）色彩提取归纳（曲亚梅）

🔸 图 3-41　摄影作品的色彩提取归纳之七

（a）色彩原图

（b）色彩提取归纳（孙芳芳）

🔸 图 3-42　摄影作品的色彩提取归纳之八

81

（a）色彩原图　　　　　　　　　（b）色彩提取归纳（付秋艳）

🔴 图 3-43　摄影作品的色彩提取归纳之九

 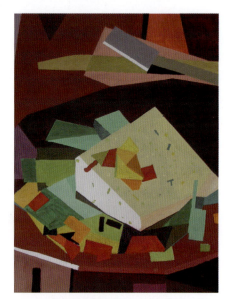

（a）色彩原图　　　　　　　　　（b）色彩提取归纳（魏尚连）

🔴 图 3-44　摄影作品的色彩提取归纳之十

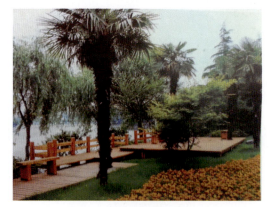 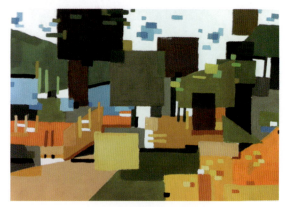

（a）色彩原图　　　　　　　　　（b）色彩提取归纳（黄茜茜）

🔴 图 3-45　摄影作品的色彩提取归纳之十一

（a）色彩原图　　　　　　　　　　（b）色彩提取归纳（黄碧莹）

🔸 图 3-46　摄影作品的色彩提取归纳之十二

（a）色彩原图　　　　　　　　　　（b）色彩提取归纳（陶文林）

🔸 图 3-47　摄影作品的色彩提取归纳之十三

（a）色彩原图　　　　　　　　　　（b）色彩提取归纳（潘姝珺）

🔸 图 3-48　摄影作品的色彩提取归纳之十四

(a)色彩原图

(b)色彩提取归纳(陈春怡)

图 3-49 摄影作品的色彩提取归纳之十五

(a)色彩原图

(b)色彩提取归纳(赵柯)

图 3-50 摄影作品的色彩提取归纳之十六

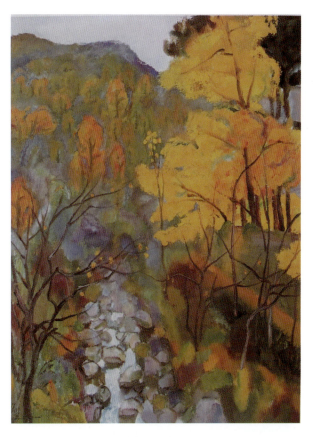

(a) 色彩原图　　　　　　　　　　　　　　(b) 色彩提取归纳（魏尚连）

图 3-51　摄影作品的色彩提取归纳之十七

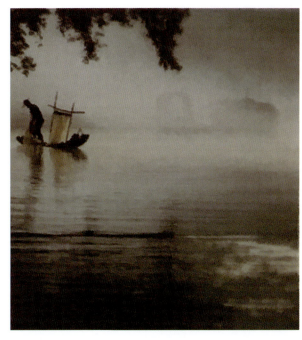
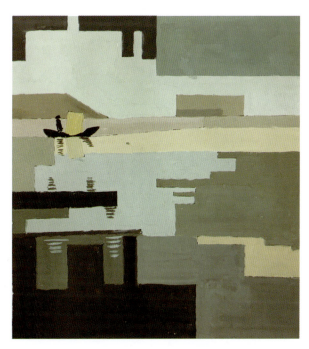

(a) 色彩原图　　　　　　　　　　　　　　(b) 色彩提取归纳（蒋晨阳）

图 3-52　摄影作品的色彩提取归纳之十八

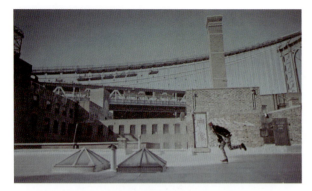

(a) 色彩原图　　　　　　　　　　　　　　　(b) 色彩提取归纳（韩含）

图 3-53　摄影作品的色彩提取归纳之十九

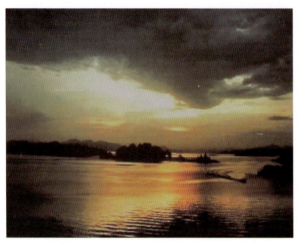

(a) 色彩原图　　　　　　　　　　　　　　　(b) 色彩提取归纳（周鹏）

图 3-54　摄影作品的色彩提取归纳之二十

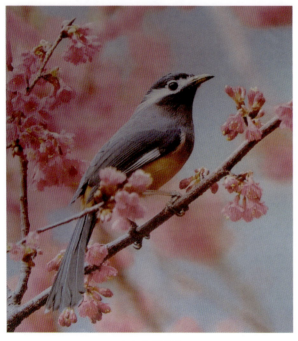

(a) 色彩原图　　　　　　　　　　　　　　　(b) 色彩提取归纳（王琦）

图 3-55　摄影作品的色彩提取归纳之二十一

第三章　色彩的提取归纳和客观再现

（a）色彩原图

（b）色彩提取归纳（韩含）

🞧 图 3-56　摄影作品的色彩提取归纳之二十二

（a）色彩原图

（b）色彩提取归纳（张璐）

🞧 图 3-57　摄影作品的色彩提取归纳之二十三

（a）色彩原图

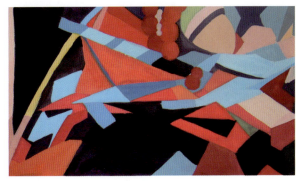
（b）色彩提取归纳（崔威）

🞧 图 3-58　摄影作品的色彩提取归纳之二十四

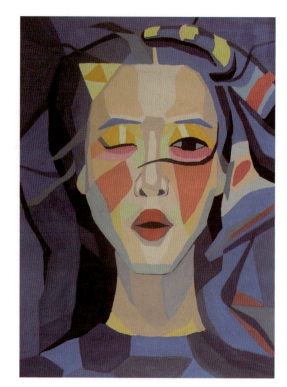

（a）色彩原图　　　　　　　　　　　　（b）色彩提取归纳（杨盛怡）

图 3-59　摄影作品的色彩提取归纳之二十五

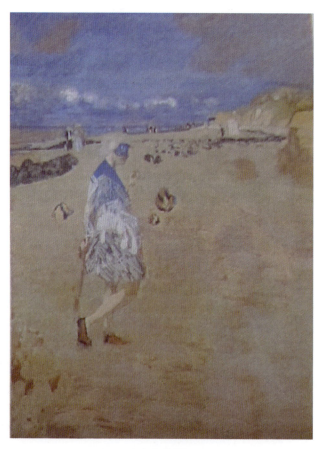

（a）色彩原图　　　　　　　　　　　　（b）色彩提取归纳（徐学坤）

图 3-60　摄影作品的色彩提取归纳之二十六

三、色彩分解训练

色彩分解又称"点彩",也称"分色主义",是 19 世纪法国画家修拉首先提出并实践。修拉把物理学中色彩分解与综合的方法运用于绘画中,反对在画板上调色的绘画方法。他通过科学分析光色规律,用点状的小笔触在画面中并置,使无数小色点在观者视觉中形成整体的形象。如同电视机显像的原理,利用人的视网膜分辨率低的特性,通过色点并置和一定的距离,使人观察到画面的整体形象。

本节的课题训练尊重原图的构图、造型及色彩总趋势,首先选定表现对象,分解画面中的复色为间色或原色,使不经调和的色点在画面中并置,画面呈现马赛克状色点的排列组合;再通过一定的空间距离,使被分解的色彩在观者眼中形成整体的形象,这样画面可获得丰富的色彩效果(图 3-61 ~ 图 3-68)。

(a)色彩原图　　　　　　　　　　　　(b)色彩分解(陈春怡)

🔶 图 3-61　色彩分解训练之一

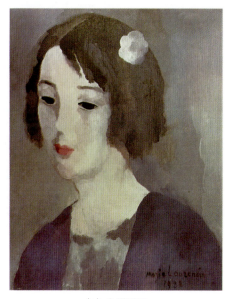 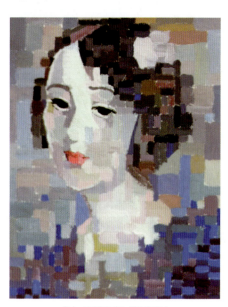

(a)色彩原图　　　　　　　　　　　　(b)色彩分解(陈春怡)

🔶 图 3-62　色彩分解训练之二

（a）色彩原图　　　　　　　　　　　　　　（b）色彩分解（魏颖）

图 3-63　色彩分解训练之三

（a）色彩原图　　　　　　　　　　　　　　（b）色彩分解（黄茜茜）

图 3-64　色彩分解训练之四

第三章 色彩的提取归纳和客观再现

（a）色彩原图

（b）色彩分解（蔡祯）

✚ 图 3-65　色彩分解训练之五

（a）色彩原图

（b）色彩分解（刘晓群）

✚ 图 3-66　色彩分解训练之六

（a）色彩原图

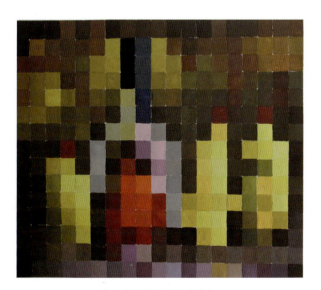
（b）色彩分解（杨盛怡）

✚ 图 3-67　色彩分解训练之七

(a)色彩原图　　　　　　　　　　　　　　(b)色彩分解（李琳）

图 3-68　色彩分解训练之八

本章节的课题训练包含了色彩的分解、提取归纳和写实性及平面化的客观再现，这一学习过程可以培养学生对色彩的敏感性，提高学生对色彩关系的概括、提炼和再创造能力。

本章作业

1. 借鉴静物或风景的色彩元素，完成提取归纳及客观再现的作品四幅。
2. 借鉴名画或摄影作品的色彩元素，完成提取归纳及客观再现的作品四幅。
3. 自选图像完成色彩分解作业一至两幅。

要求：画面富有艺术表现力，作品画幅不小于八开，可以采用水粉、丙烯、油画棒、色粉等多种工具，不得抄袭。

第四章 色彩的解构重组与主观表现

色彩解构与重组的理论基础是格式塔完形理论,德文中格式塔(Gestalt)的原意为形、完形,它是指事物在观察者心中形成的一个有高度组织水平的整体。格式塔心理学的核心是"整体"的概念,其重要特征是:在物象各个组成部分的性质(如大小、长短、方位)均变化的情况下,经过人的视觉经验判断,整体依然能够存在。格式塔心理学在一定程度上解决了被解构物象的整体和部分之间由于分离、割裂、位移、重叠等变化而产生的矛盾,从理论上奠定了原作与解构作品异构同质的基础。色彩的解构和重组则打破了常规写生对客观物体的模拟再现,对自然色彩加以选择、过滤,重新整合运用,利用色彩物理属性对人的心理及生理影响,强调抽象色彩带给人的生理和心理变化,在艺术创作中营造氛围并达到一定的视觉审美要求,从而表现更广阔的色彩世界。

在本章中,我们将打破表现对象原有的格局,并根据画面的需要进行增减整合的艺术再创作。具体而言,这一创作过程可以分为以下步骤:①色彩解构是采集、过滤和选择的过程,通过这一过程抽取表现对象的典型色彩或结构特征,这些被选定收集的色彩或结构特征为重组画面所需的基本元素。②色彩重组是将被收集的元素注入新画面的组织结构中,即通过概括、归纳和重构把原图的色调、面积、形状等重新加以调整、组合与分配,从而构成新的画面形式。组成新画面的各项要素包括构图、造型、色彩和画面肌理等,这些元素依据形式美准则重组后产生新的艺术形象,作品将呈现蕴含主观意图和设计倾向的新形式。

在实际教学实践中,很多同学囿于照抄对象的固定写生模式,教师应引导学生从常规写生对象入手,运用色彩构成的相关知识,多角度多视点地观察、表现对象,避免出现无从下手的局面。此外,课程还将采用外景写生模式研究相关课题,同时注重对西方名画及民间传统图式色彩的研究和借鉴,从而拓展课程学习的有效途径。

第一节 静物色彩的解构重组及主观表现

以静物为主的课堂色彩写生是学生相对熟悉的学习手段。在学习实践本章节的内容阶段,静物在这一章中承担了重要的角色。在选择静物的形状、大小、色彩、质地及与环境关系等多重因素时,必须统筹考虑静物的组织和布局。当学生面对静物的客观色彩时,需要摒弃对光源色、环境色及固有色的写实再现。通过观察带倾向性色调的静物组合进行色彩分解练习,并在此基础上根据格式塔心理学原理重新组织被提取的色彩元素,从而创作出来源于静物又富有表现力和艺术气息的新的画面形式。

根据教学实践总结,本章节具体实践过程分解如下:首先,利用色彩三要素的特征,注重把握单个色彩的纯度和明度,运用色彩构成中纯度、明度的渐变、推移等表现方法,强调画面整体色彩的纯度和明

度倾向；其次，根据画面需求，构色时采用限色（如三套色、四套色或五套色等），强化色调以增强画面和谐，并在此基础上采用点缀色等对比因素，使画面色彩从客观转化为主观；最后，重组画面的构图、色彩及造型需遵循形式美准则，以获得布局疏密得当、黑白灰层次分明、色彩个性突出的作品。

下面进行作品解析。

（一）图式来源

图 4-1 和图 4-2 主要以陶罐、釉罐、瓦罐等不同形状和质地且带有同类色相的静物为主，并辅以暖灰色衬布。学生在面对以土黄、土红、褐色等中明度暖色为基调的静物组合时，明确的同类色调有助于排除其他的色彩干扰，易于确定重组画面的色调。

（二）创作手法

图 4-3 ～图 4-6 依据色彩解构重组原理，作者对摆放的静物作了相对主观的画面处理。画面以大面积的土黄、土红色调穿插小面积的冷灰色调，黑褐色纹饰和大小不同的色块充当稳定画面的基础，褐色勾线使画面整体色彩对比和谐；组画构图布局变化统一，作者摒弃常规写生追求的空间和光影效果，采用中国画图式中常用的平视体构图；在造型上，作者打散分解原静物的组合方式，并保留静物自然形态的局部特征，如陶罐的长颈和花纹形态，消减衬布形状，提取其色彩作为画面的底色，并在画面中主观增加传统花卉和纹饰形象，以散点式布局烘托氛围；在表现手法上，作者选择平涂设色以契合画面的构图方式。

（三）不足之处

图 4-3 ～图 4-6 所示的系列作品基本满足色彩解构和重组课题训练的要求，但存在下列问题：画面中某些物体摆放过于拘谨，局部画面略显粗糙，比如图 4-6 中静物分割和横向装饰线条的纹饰及粗细变化较为机械。作者可以对静物的大小和疏密布局进一步优化，以提升静物外形的装饰性和作品的魅力。

🔸 图 4-1　课堂静物之一

🔸 图 4-2　课堂静物之二

🔸 图 4-3　色彩解构重组之一（曹阳蕾）

第四章 色彩的解构重组与主观表现

🔆 图 4-4　色彩解构重组之二（曹阳蕾）

🔆 图 4-6　色彩解构重组之四（曹阳蕾）

🔆 图 4-5　色彩解构重组之三（曹阳蕾）

第二节　风景色彩的解构重组及主观表现

对景写生是一项有趣的实践，在本课题训练中，适宜的天气和热爱自然的心灵有助于我们探索自然的色彩艺术。如图 4-7 和图 4-8 所示，画面采集皖南独有的建筑特征，运用现代构成的手法，在画面中交替重组屋顶、窗户、墙面、街道等元素。画面以褐色和土黄等暖灰色为主色调，借以营造房屋的陈旧感和历史感，表达作者对时间流逝的感伤和回忆。

一、作品解析（1）

（一）图式来源

春天的脚步在人们不经意中走近，窗外枝头安静的嫩黄转换为热闹的桃红柳绿，临窗远眺，远山近水泛出暖意，等待有心人眷顾。

95

🕆 图 4-7　色彩解构重组之五（汪臻）

🕆 图 4-9　色彩解构重组之七（黄漾）

二、作品解析（2）

（一）图式来源

图 4-10 描绘了农村的场景，故乡的自然风貌是作者难以忘却的记忆，对故乡深切的情感已化为创作的源泉和动力。

🕆 图 4-8　色彩解构重组之六（汪臻）

（二）创作手法

图 4-9 采用分解构图的方式，作品被划分为不同的区域，各区域表现的场景和色调各异。画面中不同形状的深色窗框配合窗外的高明度色调，呈现渐行渐远的空间感。作者通过空间置换重组画面的方式，使观者在一幅画面中体验不同的时间和空间。

（三）不足之处

作品对远处风景细节的处理比较粗糙，可以通过局部增加高明度的色相渐变，强化画面的空间层次，满足观者的视觉需求。

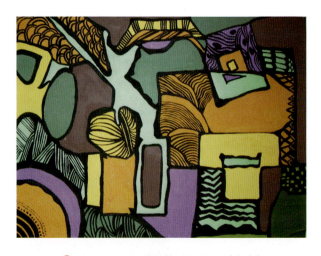

🕆 图 4-10　色彩解构重组之八（李秦）

（二）创作手法

作品以黄紫对比色为画面主色调，不同曲折粗细的黑色线条穿插于画面的褐色与绿色块中，使画面节奏舒缓，收放自如。作者采用俯视的角度处理画面的空间，并以平涂的手法表现平面化的场景。作品以富有形式感的画面形式向观者展示了普通的农村小景。

（三）不足之处

画面中的造型缺乏典型性特征，应加入农家小院所常见的农具、炊具或其他生产生活物品，画面将更具情趣和意味。

第三节　世界名画色彩的解构重组及主观表现

艺术家在实践创作中，常常利用色彩传达个人的情感并表现理想的色彩之美。艺术史中经典的画作具有充分的表现力和独立性，体现了艺术家的思想情感和艺术追求。在这一层面上，不同绘画艺术流派和各类优秀设计案例都是大家学习借鉴的对象，对它们的发掘、研究和借鉴是运用色彩进行艺术创作的有效途径。

下面进行作品解析。

（一）图式来源

图 4-11～图 4-13 为意大利著名画家莫兰迪的作品。莫兰迪的油画静物享誉画坛，画面沉静寂寥，令人置身于远离尘嚣的世界。

　图 4-11　静物之一（莫兰迪）

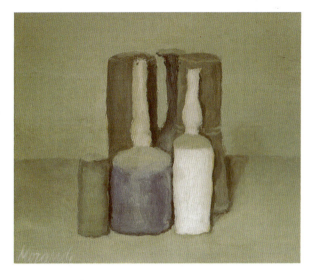

　图 4-12　静物之二（莫兰迪）

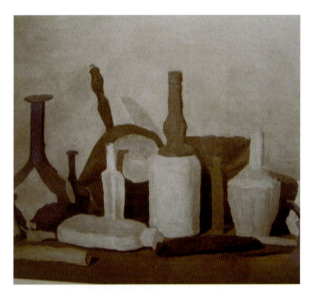

　图 4-13　静物之三（莫兰迪）

（二）创作手法

如图 4-14～图 4-16 所示，作者从莫兰迪的油画静物中采集蓝灰、紫灰、黄灰、红灰等灰色系列，构成画面的主色调。作者有目的地舍弃了原作对三维空间的追求，取而代之为平面化的色块表现二维的空间，以营造庄严静谧的画面氛围。本组作品的创作思路涉及转换视点、消减空间、提取归纳色彩等。系列创作体现了作者对灰色系的掌控能力，画面中蓝灰、绿灰、紫灰等灰色系给观者以宁静舒缓的视觉效果。

🕆 图4-14 色彩解构重组之九（杜洋）

🕆 图4-16 色彩解构重组之十一（杜洋）

（三）不足之处

本组作品采用二维空间的表现形式，需要作者熟练掌握形式美准则，以合理安排画面的分割及物象的形状和面积。由于作者对画面的统筹安排不足，使画面表达的内涵略显单薄。

第四节　民间传统色彩的解构重组及主观表现

在各类民间传统图式中，常以高纯度的色彩为画面主色调，体现欢愉、热情和吉祥的氛围。针对此类图式，在色彩解构和重组过程中，首先，需要把握作品色彩的主要特征，不必过分拘泥细节。被提炼的色彩元素应超越自然形象的表征，合理突出主观设色倾向，发挥想象力和创造力，将获得艺术性丰富的画面形式。其次，在遵循形式美准则的前提下，重

🕆 图4-15 色彩解构重组之十（杜洋）

组色彩的构图可采取对称式、均衡式、散点式、焦点式、中心式、连环式、适形式、分割组合等形式经营画面形象,也可以采用分解、切割、重叠、移位、对接、透叠、共用等手法布局和安排画面。最后,在画面整体色彩效果的经营建构中,还应遵循对比与调和的原理,并通过节奏和韵律的安排取得良好的视觉效果。

下面进行作品解析。

(一)图式来源

图4-17和图4-18所示均为京剧脸谱,传统脸谱的眼睛、额头和两颊通常为蝙蝠、蝴蝶或燕子的翅膀形状,并以高纯度的色彩搭配夸张的造型,充满戏剧化张力。图片以红色、黑色和白色为主体色彩,点缀小面积的黄色和蓝色,整体色调明快。全图采用曲线和色块结合的造型方式突出脸谱的象征性和夸张性。

(二)创作手法

图4-19~图4-22所示的作品源自图4-17和图4-18,各位同学在确定个人画面风格后,选取京剧脸谱的主要色彩和造型元素,采用切割、重叠、移位、对接、共用等手法进行画面重组。在创作过程中,原图中的典型造型元素被穿插运用于新图形,新的图形既继承了原图的色彩对比特征,又各具特色。图4-19和图4-20中的画面以弯曲流畅的线条结合面积大小不等的色块,灵动而活泼;而图4-21和图4-22则以曲线和直线相结合,画面整体和谐又不失条理。

图4-17 京剧脸谱之一

图4-18 京剧脸谱之二

图4-19 色彩解构重组之十二(吴琼)

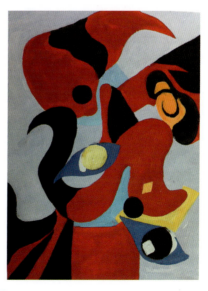

图4-20 色彩解构重组之十三(朱永)

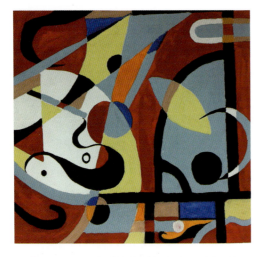

图 4-21 色彩解构重组之十四（吕晴）

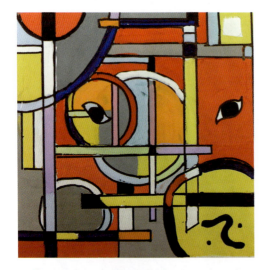

图 4-22 色彩解构重组之十五（易聪）

（三）不足之处

图 4-22 需要控制画面线条的位置和粗细，当直线分割画面时，对画面整体结构的把握尤为重要，只有形成点、线、面的节奏和韵律，画面才能和谐完整。此外，本图中黑色域面积略显单薄，适当扩大此色域，色彩对比将更明确。

色彩的解构与重组是探索创造性地运用色彩的有效途径，将提高我们分析色彩的能力，丰富和锤炼色彩语言的想象力和表现力，加深对色彩审美意识的培养。鉴于学生个人天赋和艺术趣味迥异，对色彩的理解和认知也不同：有的作品偏向于分析物象色彩组成的色性和特征，保持原图的主要色彩关系和色块面积比例关系，保留画面的色彩氛围与整体风格。比如，图 4-3～图 4-6 所示的作品并未脱离

表现对象的主要特征，作者在画面组织中遵循形式美准则，以平面化装饰性的手法控制画面的节奏和韵律，以达到所追求的视觉效果；有的作品偏重于打散原来物象色彩的组织结构，在重新建构画面时，个人创作意图明确。图 4-7～图 4-10、图 4-14～图 4-16、图 4-19～图 4-22 这类作品注重表达个人主观性，被解构的图式在某种意义上是创作借力的工具，画面寄托了作者的情感和思想。总之，色彩解构和重组后的画面呈现不同的表现形式和色彩效果，充分发挥色彩的能量，体现个人独特的艺术感受，为现代艺术设计和个人艺术创作提供了有力的支持。

第五节 作品展示

色彩解构重组作品展示如图 4-23～图 4-41 所示。

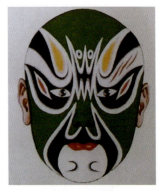

(a) 色彩原图

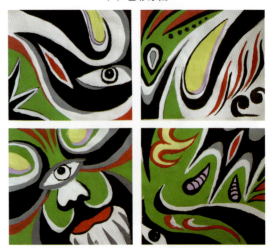

(b) 色彩解构重组（王雅雯）

图 4-23 色彩解构重组之十六

第四章　色彩的解构重组与主观表现

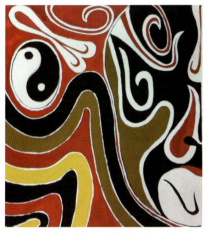
(a) 色彩原图

(b) 色彩解构重组（王雪）

图 4-24　色彩解构重组之十七

(a) 色彩原图

(b) 色彩解构重组（王香）

图 4-25　色彩解构重组之十八

(a) 色彩原图

(b) 色彩解构重组（张璇）

图 4-26　色彩解构重组之十九

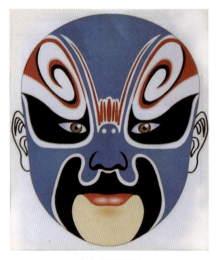 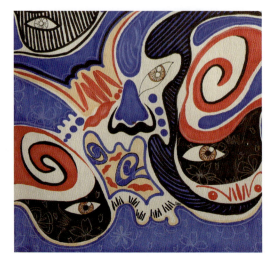

(a)色彩原图　　　　　　　　　　　(b)色彩解构重组（尹思源）

🔆 图 4-27　色彩解构重组之二十

(a)色彩原图　　　　　　　　　　　(b)色彩解构重组（尹思源）

🔆 图 4-28　色彩解构重组之二十一

(a)色彩原图　　　　　　　　　　　(b)色彩解构重组 （王文杰）

🔆 图 4-29　色彩解构重组之二十二

第四章 色彩的解构重组与主观表现

（a）色彩原图

（b）色彩解构重组（王文杰）

✿ 图 4-30　色彩解构重组之二十三

（a）色彩原图

（b）色彩解构重组（魏星丽）

✿ 图 4-31　色彩解构重组之二十四

（a）色彩原图

（b）色彩解构重组（魏星丽）

✿ 图 4-32　色彩解构重组之二十五

(a) 色彩原图　　　　　　　　　　　　(b) 色彩解构重组（朱奕晓）

图 4-33　色彩解构重组之二十六

(a) 色彩原图　　　　　　　　　　　　(b) 色彩解构重组（吴菲）

图 4-34　色彩解构重组之二十七

(a) 色彩原图　　　　　　　　　　　　(b) 色彩解构重组（吴菲）

图 4-35　色彩解构重组之二十八

第四章 色彩的解构重组与主观表现

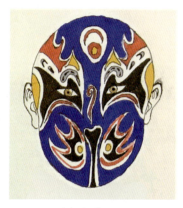
（a）色彩原图

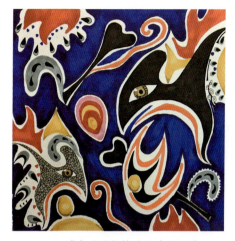
（b）色彩解构重组（周珊珊）

图 4-36 色彩解构重组之二十九

（a）色彩原图

（b）色彩解构重组（廖冰滴）

图 4-37 色彩解构重组之三十

（a）色彩原图

（b）色彩解构重组（廖冰滴）

图 4-38 色彩解构重组之三十一

105

(a)色彩原图　　　　　　　　　　　　(b)色彩解构重组（张艺）

🔶 图 4-39　色彩解构重组之三十二

(a)色彩原图　　　　　　　　　　　　(b)色彩解构重组（李湖月）

🔶 图 4-40　色彩解构重组之三十三

第四章 色彩的解构重组与主观表现

（a）色彩原图

（b）色彩解构重组（王宇帆）

图 4-41　色彩解构重组之三十四

本章作业
1. 借鉴静物或风景的色彩元素，完成解构重组及主观表现的作品四幅。
2. 借鉴名画或民间传统色彩元素，完成解构重组及主观表现的作品四幅。

要求：画面富有形式感和表现力，画幅不小于八开，可以采用多种工具和表现技法，不得抄袭。

第五章 个人创作

个人创作是设计色彩课程中的重要教学环节。本章的实践训练分为两部分：第一部分将给学生指定选题让其进行创作，第二部分为学生根据个人兴趣爱好的自命题创作。每位学生自由选择创作题材、表现手法与绘画工具。在本阶段教学中，无论选择何种创作题材，学生必须以系列作品的形式完成创作。系列作品为采用某类创作手法处理画面的构图、色彩和造型等元素。相比独幅作品，通过系列作品对同一题材的反复实践，作者对创作选题及表现手法的研究深入细致，从而有利于推进创作，并能较为充分地体现作者的创作意图。

作为设计专业的基础课程，设计色彩涵盖范畴广阔。本阶段课程的教学实践将启发学生的思维，拓宽学生的视野，提高学生的学习兴趣。毕竟在修炼成为设计师的漫长道路中，在遇到挫折时，在无人喝彩时，对专业的兴趣和爱好是坚持艺术创作的内在动力。

第一节 主题性创作

一、创作题材：童年

（一）作品解析——《童年》（1）

1. 图式来源

图5-1～图5-5所示的作者来自城市，作者选取典型的家居场景和城市面貌作为创作素材。在组画作品中，玩具、宠物、吸尘器、沙发、地毯及路灯等元素折射出了作者的生活环境和居住条件。作者通过系列作品描绘了儿时上学、玩耍、游戏等场景，向观者展示了独生子女的成长境遇，也表达了自己对童年的怀念……

图5-1 《童年》之一（杜雅雯）

2. 创作手法

本组作品采用平视和俯视的观察方法，展现了室内外的不同场景。在人物及其他造型的处理上，

作者运用勾线和平涂的手法，比较恰当地表现了儿童所特有的生活氛围。在画面色彩的处理中，作者选择对比强烈的红与绿、黄和蓝等颜色，并以在高纯度色相中加入白色调和处理的方式，降低色相的纯度并提高明度，从而使画面色调对比和谐。

图 5-2 《童年》之二（杜雅雯）

图 5-4 《童年》之四（杜雅雯）

图 5-3 《童年》之三（杜雅雯）

图 5-5 《童年》之五（杜雅雯）

3．不足之处

总体而言，本组系列作品形式活泼，内容丰富，创作手法灵活。但单幅画面构图布局略显凌乱，图 5-2 中的草地上的蘑菇、天空中的小鸟及白云在画面中缺乏主次对比和节奏感。

（二）作品解析——《童年》（2）

1．图式来源

成长的经历个人无法回避。告别无知的童年，经过懵懂的少年，踏入迷茫的青年，这是当下很多学子的人生三部曲。本组作品或许是作者对人生经历的阶段性总结，又或许是他对未来人生的一种期望（图 5-6～图 5-9）。

图 5-6 《童年》之六（刘晓阳）

图 5-7 《童年》之七（刘晓阳）

图 5-8 《童年》之八（刘晓阳）

图 5-9 《童年》之九（刘晓阳）

2．创作手法

本组作品构图颇具新意，天圆地方的画面布局吸引观者的注意力，夸张变形的人物形象生动有趣，画面中晕染的颜色和题字呈现中国画的氛围，这是作者在艺术创作过程中的有益尝试。

3. 不足之处

中国画博大精深，画面布局及落款题字等极为讲究。本组作品的画面构图有待完善，只有潜心研究中国画的构图布局，掌握其基本规律和造型特征，艺术创作才能避免落入只知其表不知其里的尴尬。

二、创作题材：我的大学生活

（一）作品解析——《我的大学生活》（1）

1. 图式来源

如图 5-10～图 5-13 所示，本组作品源自作者对于大学生活的切身体验，并以不同的校园场景展现了大学生活和高中时代完全不同的生活趣味。

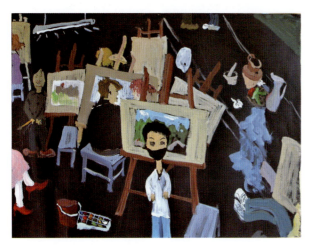

图 5-10 《我的大学生活》之一（邓旭）

图 5-11 《我的大学生活》之二（邓旭）

图 5-12 《我的大学生活》之三（邓旭）

图 5-13 《我的大学生活》之四（邓旭）

2. 创作手法

本组系列作品选取了画室、寝室、食堂和运动场等作为创作背景。作者以夸张变形的手法描绘了画室中工作的同学、运动场上的运动健将、寝室里打游戏和吃泡面的男生、食堂里戴口罩打菜的师傅等形象。这些人物形象在黑色卡纸的画面背景中诙谐有趣，反映了作者对生活敏锐细致的观察能力和幽默的性情。值得关注的是，在本组作品中，作者本人以身着白褂、戴黑色口罩的旁观者形象，分别出现在不同的场景中，从而使本组作品超越自然主义的局限，具有表现主义的风格，同时也展示了作者良好的造型和画面控制能力。

3. 不足之处

在图 5-11 中，画面天空的背景色彩处理不够主

观,从而导致系列作品的完整性受到一定的影响。

(二) 作品解析——《我的大学生活》(2)

1. 图式来源

如图 5-14 ~ 图 5-17 所示,大学生活是人生最重要的阶段之一,社团活动丰富多彩,朝气蓬勃的年轻人朝夕相处,一幕幕的情感故事伴随着充满活力的青春……

❂ 图 5-14 《我的大学生活》之五(刘源)

❂ 图 5-15 《我的大学生活》之六(刘源)

❂ 图 5-16 《我的大学生活》之七(刘源)

❂ 图 5-17 《我的大学生活》之八(刘源)

2. 创作手法

本组系列作品由红与绿、黄与蓝两组对比色构成画面的主色调。画面的构图采用中国画传统的四条屏形式,作者借鉴国画勾线和晕染的技法,描绘场景和人物造型。四幅作品均采用俯视结合平视的方法以削弱画面的空间感,使观者的注意力更多地集中在色彩营造的氛围中。

3. 不足之处

相同的表现手法和反复出现的表现对象是系列作品的要素。本组画的人物造型及其在画面中的位置有所雷同,适当调整人物造型和位置的变化,画面内涵和情感表现将更丰富。

第二节 自命题创作

提示:创作题材不限。

(一) 作品解析——《自画像》

1. 图式来源

如图 5-18 ~ 图 5-21 所示,青春充满幻想和希望,这是让人纠结和迷恋的岁月,一切都未开始,一切皆有可能,希望和失望相伴,成长和迷惘相随……

艺术让困惑的心灵得以寄托，让幻想成为希望、成为可能……

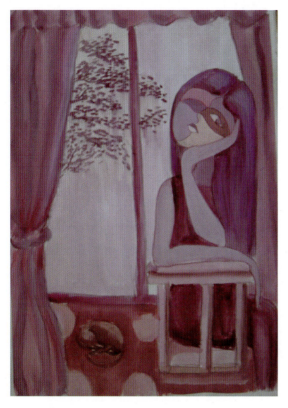

🔸 图 5-18 《自画像》之一（于婷婷）

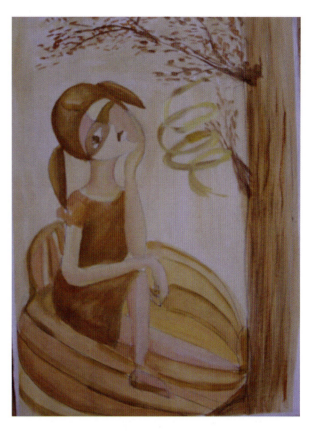

🔸 图 5-20 《自画像》之三（于婷婷）

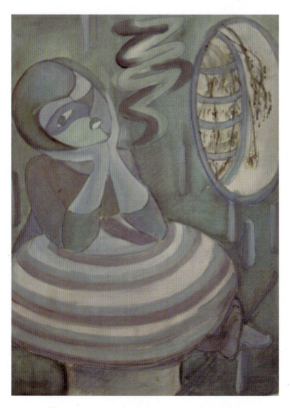

🔸 图 5-19 《自画像》之二（于婷婷）

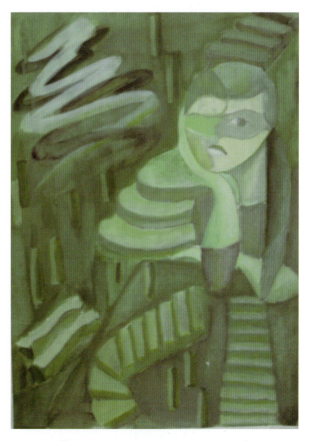

🔸 图 5-21 《自画像》之四（于婷婷）

2. 创作手法

本组的系列作品以表现人物为主，以场景为辅。每幅作品的冷暖主色调各不相同，作者通过人物和场景的前后并置，呈现画面的空间关系。在本组作品中，作者采用平面化色块填充的方式描绘主要人物形象。在处理人物面部时，作者明显受到立体派绘画风格的影响。

3. 不足之处

组画风格相对统一，单幅作品的细节处理欠妥。譬如在植物叶片的表现上，作者忽略了块面结合的表现手法，笔触的运用造成组画的面貌有差异。此外，图5-18所示的画面中，窗棂构图不宜居中，可以弃之不用，从而使画面更灵动。

（二）作品解析——《灰姑娘》

1. 图式来源

如图5-22～图5-25所示，成为公主是每个普通女孩年少时的梦想，画笔是梦想实现的利器，在绘画的过程中可以体会亦真亦幻的人生，享受艺术带给普通人的幸福。

✥ 图5-23 《月是故乡明》（彭玉莹）

✥ 图5-22 《月是故乡明》（彭玉莹）

✥ 图5-24 《月是故乡明》（彭玉莹）

图 5-25 《月是故乡明》（彭玉莹）

图 5-26 《无题》之一（沈军）

2．创作手法

本组作品的画面采用平面化的设计手法，概括表现人物形象和场景设置，画面以形象的叠加处理远近空间关系，以暖灰色系营造的温柔恬静气息，抚慰了漂泊游子的内心。

3．不足之处

本组作品风格统一设计感强，但画面局部细节处理不够完善，如图 5-23 中，墙面和地面的树枝投影粗细变化不够丰富，地面和墙面的装饰性元素较为雷同，应注意区分以增强画面的节奏。

（三）作品解析——《无题》(1)

1．图式来源

如图 5-26～图 5-29 所示，童心对每个人而言是宝贵的，作为艺术设计专业的学生，保持童心并运用到艺术创作中是智慧，更是一种天赋。

图 5-27 《无题》之二（沈军）

图 5-28 《无题》之三（沈军）

图 5-29 《无题》之四（沈军）

2．创作手法

本组作品由彩铅绘制，画风细腻，色泽淡雅，富有情趣。作者用拟人的手法塑造了植物、动物和水果的形象，系列作品展示了故事的情节性和叙事风格，从而吸引观者的注意力。

3．不足之处

图 5-26 所示的画面背景比较单调，在考虑组画整体色彩氛围的前提下，可对其进行优化完善。

（四）作品解析——《无题》(2)

1．图式来源

如图 5-30～图 5-33 所示，本组作品以动漫形象为创作主题。在成人的世界里，动漫形象是每个成年人回味久已逝去的童真及寻找自我的载体。

图 5-30 《无题》之五（刘晓静）

图 5-31 《无题》之六（刘晓静）

图 5-32 《无题》之七（刘晓静）

图 5-33 《无题》之八（刘晓静）

2. 创作手法

画面的主人公是一只小鹿，作者选用纯度较高的色彩营造充满趣味性和荒诞性的画面风格，同时采用消减笔触的平涂色块结合局部勾线，使画面具有一定的空间感。画面比较注重对细节的刻画，图 5-31 中台灯旁的水杯反映了作者对生活的细致观察和热情。

3. 不足之处

本组作品的色彩配置有所欠缺。具体而言，图 5-30 所示的画面为暖色调，另三幅画面以冷色为主色调，从而使这幅画的色调较为孤立。作者在进行系列作品的创作构思时，应根据每一幅画面的情境设置相互不同但对比和谐的色调，从而使组画获得满意的视觉效果。

（五）作品解析——《四季》

1. 图式来源

如图 5-34～图 5-37 所示，四季更迭为常态，正所谓春有百花秋有月，夏有凉风冬有雪，真是一幅幅人间的美景。古人咏荷、赏菊、赞梅，无不表达对自然的热爱。罗丹说过，生活中从不缺少美，而是缺少发现美的眼睛。大自然通过四季更迭、时光轮回，向人类展示了丰富的色彩世界。

2. 创作手法

本组作品借用国画山水竖条屏的形式构图，画面以不同的主色调表现春、夏、秋、冬的四季更迭。作者遵循形式美准则，采用多点透视，通过点、线、面的组合搭配描绘自然界中四季轮回的景观。本组作品超越了自然主义风格的写生模式，展现了作者对新的画面形式的探索和研究。

3. 不足之处

组画中亭台楼榭和树木的造型变化不够丰富，画面的局部构图雷同，应予以调整完善。

图 5-34 《四季》之一（查敏）　　图 5-35 《四季》之二（查敏）

图 5-36 《四季》之三（查敏）　　图 5-37 《四季》之四（查敏）

（六）作品解析——《无题》（3）

1. 图式来源

图 5-38～图 5-41，在童话中她是迷你姑娘，它是红眼白兔，她们如影随形彼此抚慰，即使对手强大，亦要勇敢面对，带着伤口一路磕磕绊绊，她们仰望星空畅想未来。

🔶 图 5-38 《陪伴》（彭稼涵）

🔶 图 5-39 《陪伴》（彭稼涵）

🔶 图 5-40 《陪伴》（彭稼涵）

🔶 图 5-41 《陪伴》（彭稼涵）

2. 创作手法

本组作品构思奇妙,作者想象力丰富,用马克笔在硬卡纸上表现了人与动物之间亲密的关系。四幅作品中的构图、造型和色彩等元素均根据不同的场景变化,作者通过人物和背景环境叠加及局部添加投影的方式,使画面具有前后空间效果,同时运用夸张的造型使画面获得饱满和富有节奏变化的视觉效果。本组作品风格统一,人物动态和画面色调变化较为丰富,作品完成度较高。

3. 不足之处

当画面不再追求表现真实的空间和造型,转而以想象夸张等手法构建超现实主义的画面时,充分发挥色调的氛围至关重要,从这一角度而言,本组创作具备提升的空间。

(七)作品解析——《春》

1. 图式来源

如图 5-42～图 5-45 所示,春天充满生机和希望,绿的正浓、红的正艳、天空正蓝、河水正清,微风吹过,每棵小草、每片树叶都奋力生长……

↑ 图 5-43 《春》之二(王林)

↑ 图 5-44 《春》之三(王林)

↑ 图 5-42 《春》之一(王林)

↑ 图 5-45 《春》之四(王林)

2. 创作手法

本组作品以高纯度绿色为主色调,画面构图均衡,具有明显的空间透视。作者运用有力的笔触描绘了生长的小草、树木、流动的河水、翻卷的云彩……从而突出自然风景中动静结合的特征。从本组作品中,我们可以看到后期印象派梵·高的绘画痕

迹，比如图 5-44 中，作者借用梵·高作品《星月夜》中树的造型特征，以表现画中树木扭曲、挣扎向上的气势。对经典绘画作品的学习和借鉴是获取知识的有效途径，也是艺术创作常用的方法和手段。

3．不足之处

后期印象派绘画作品呈现主观和表现的倾向。细观大师的作品，画面中无论是人物还是风景，其造型和色彩均不再以表现真实的自然为绘画目的。作者运用变形的手法处理作品中的造型，画面以高纯度色调为主。但在描绘地面小径时，作者被客观景物所束缚，用色不够主观（图 5-42）。此外，图 5-44 中的天空和地面的布局过于平均，画面构图略显呆板，表现天空的笔触也较为琐碎。

（八）作品解析——《翡翠湖》

1．图式来源

如图 5-46～图 5-50 所示，校园周边自然环境优美，人文环境优越，通过本阶段的启发式教学，同学们可以依据个人对自然景观和人文环境的理解主观处理画面。

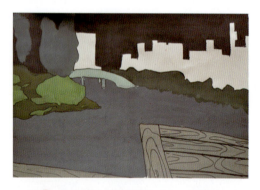

图 5-46 《翡翠湖》之一（杜超）

图 5-47 《翡翠湖》之二（杜超）

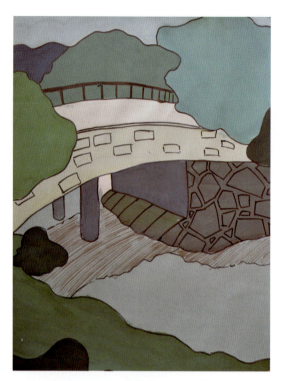

图 5-48 《翡翠湖》之三（杜超）

图 5-49 《翡翠湖》之四（杜超）

图 5-50 《翡翠湖》之五（杜超）

2．创作手法

本组作品非传统意义上的对景写生,而是风景画系列创作。画面中的色彩和造型与真实的场景大相径庭。本组作品以蓝绿等冷灰色控制画面,作者以不同面积大小的色块表现天空、水面、草地、树木、楼房等场景,并运用色块的迭加区分画面的前景、中景及远景。这种注重构成的方式使画面简洁明快,显示了作者控制画面的能力。

3．不足之处

作者应重点考虑画面中色块的位置、大小和形状是否符合形式美准则中大小疏密、对比和谐的原则。作者对组画中远景的处理手法多变,而近景和中景的树木、草丛等形状比较粗糙,需要进一步推敲完善。

（九）作品解析——《风》

1．图式来源

如图 5-51 ～图 5-55 所示,个人的成长环境及生活经历是艺术家创作的源泉,与此同时,梦中之境也是独特的创作素材。如何表现梦境是值得研究的课题。

● 图 5-51 《风》之一（刘仁敬）

2．创作手法

本组作品主观色调明确,画面表现手法及表现素材和谐统一。作者使用高明度、低纯度的色彩控制画面,粉绿、粉红、粉蓝等色调给观众带来朦胧、梦幻般的感受。画面中的人物形象仿佛是童话故事的主人公,轻盈、飘逸、纯净,这就是色彩的魅力。

3．不足之处

本组作品人物形象的动态塑造有雷同之处,克服这一缺点,画面将更完善。

● 图 5-52 《风》之二（刘仁敬）

● 图 5-53 《风》之三（刘仁敬）

图 5-54 《风》之四（刘仁敬）

图 5-57 《小朦的回忆》之二（王瑞朦）

图 5-55 《风》之五（刘仁敬）

图 5-58 《小朦的回忆》之三（王瑞朦）

第三节　作品展示

（1）个人创作——《小朦的回忆》（图 5-56 ~ 图 5-59）

图 5-56 《小朦的回忆》之一（王瑞朦）

图 5-59 《小朦的回忆》之四（王瑞朦）

（2）个人创作——《青春》（图5-60～图5-63）

✝ 图 5-60 《青春》之一（李栓栓）

✝ 图 5-61 《青春》之二（李栓栓）

✝ 图 5-62 《青春》之三（李栓栓）

✝ 图 5-63 《青春》之四（李栓栓）

（3）个人创作——《春天》（图5-64～图5-68）

✝ 图 5-64 《春天》之一（汪颖超）

✝ 图 5-65 《春天》之二（汪颖超）

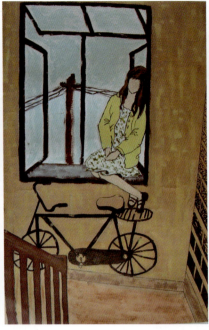

图 5-66 《春天》之三（汪颖超）　　图 5-67 《春天》之四（汪颖超）　　图 5-68 《春天》之五（汪颖超）

（4）个人创作——《时光》（图 5-69 ～图 5-72）

图 5-69 《时光》之一（陈春怡）　　　　　　图 5-70 《时光》之二（陈春怡）

图 5-71 《时光》之三（陈春怡）

图 5-72 《时光》之四（陈春怡）

(5) 个人创作——《翡翠湖夜色》（图 5-73～图 5-78）

图 5-73 《翡翠湖夜色》之一（王炬镔）

图 5-74 《翡翠湖夜色》之二（王炬镔）

图 5-75 《翡翠湖夜色》之三（王炬镔）

图 5-76 《翡翠湖夜色》之四（王炬镔）

图 5-77 《翡翠湖夜色》之五（王炬镔）

图 5-78 《翡翠湖夜色》之六（王炬镔）

（6）个人创作——《童年》（1）（图 5-79～图 5-82）

图 5-79 《童年》之十（谢艳菊）

图 5-80 《童年》之十一（谢艳菊）

图 5-81 《童年》之十二（谢艳菊）

图 5-82 《童年》之十三（谢艳菊）

(7) 个人创作——《童年》(2)（图 5-83 ~ 图 5-85）

🔸 图 5-83 《童年》之十四（孙淑慧）　　🔸 图 5-84 《童年》之十五（孙淑慧）　　🔸 图 5-85 《童年》之十六（孙淑慧）

(8) 个人创作——《童年》(3)（图 5-86 ~ 图 5-88）

🔸 图 5-86 《童年》之十七（魏惠颖）

🔸 图 5-87 《童年》之十八（魏惠颖）　　🔸 图 5-88 《童年》之十九（魏惠颖）

（9）个人创作——《童年》（4）（图5-89～图5-92）

图5-89 《童年》之二十（徐当当）

图5-90 《童年》之二十一（徐当当）

图5-91 《童年》之二十二（徐当当）

图5-92 《童年》之二十三（徐当当）

（10）个人创作——《童年》（5）（图5-93～图5-96）

图5-93 《童年》之二十四（沈佳悦）

图5-94 《童年》之二十五（沈佳悦）

第五章 个人创作

图 5-95 《童年》之二十六（沈佳悦）

图 5-96 《童年》之二十七（沈佳悦）

（11）个人创作——《迷幻城堡》（图 5-97～图 5-99）

图 5-97 《迷幻城堡》之一（严杰）

图 5-98 《迷幻城堡》之二（严杰）

图 5-99 《迷幻城堡》之三（严杰）

129

（12）个人创作——《白天不懂夜的黑》（图 5-100～图 5-103）

图 5-100 《白天不懂夜的黑》之一（刘丹）

图 5-101 《白天不懂夜的黑》之二（刘丹）

图 5-102 《白天不懂夜的黑》之三（刘丹）

图 5-103 《白天不懂夜的黑》之四（刘丹）

（13）个人创作——《城市》（1）（图 5-104～图 5-107）

图 5-104 《城市》之一（白杨）

图 5-105 《城市》之二（白杨）

图 5-106 《城市》之三（白杨）

图 5-107 《城市》之四（白杨）

（14）个人创作——《城市》（2）（图5-108～图5-111）

图5-108 《城市》之五（亢丽）

图5-109 《城市》之六（亢丽）

图5-110 《城市》之七（亢丽）

图5-111 《城市》之八（亢丽）

(15)个人创作——《翡翠湖》(图 5-112~图 5-115)

图 5-112 《翡翠湖》之六(钟亚子)

图 5-113 《翡翠湖》之七(钟亚子)

图 5-114 《翡翠湖》之八(钟亚子)

图 5-115 《翡翠湖》之九(钟亚子)

(16)个人创作——《直到世界尽头》(图 5-116~图 5-119)

图5-116 《童年的味道》(王翰文)

图5-117 《童年的味道》(王翰文)

图5-118 《童年的味道》(王翰文)

图5-119 《童年的味道》(王翰文)

(17) 个人创作——《幸亏长大了》(图5-120~图5-123)

图5-120 《幸亏长大了》之一(王先宇)

图5-121 《幸亏长大了》之二(王先宇)

图 5-122 《幸亏长大了》之三（王先宇）

图 5-123 《幸亏长大了》之四（王先宇）

（18）个人创作——《盛夏》（图 5-124～图 5-128）

图 5-124 《盛夏》之一（李牧星）

图 5-125 《盛夏》之二（李牧星）

图 5-126 《盛夏》之三（李牧星）

图 5-127 《盛夏》之四（李牧星）

图 5-128 《盛夏》之五（李牧星）

本章作业

1. 完成一组系列作品的主题性创作或自命题创作。

要求：系列创作不少于三张作品，每张作品画幅不小于八开。画面主题性强，富有形式感和表现力，画面精美，无破损和污渍，不得抄袭。

2. 完成一篇关于设计色彩学习的心得体会。

要求：题目自拟，不少于 2000 字。

参 考 文 献

[1] 约翰内斯·伊顿. 色彩艺术 [M]. 杜定宇, 译. 北京: 世界图书北京出版公司, 1999.

[2] 容淑. 设计中的色彩心理学 [M]. 武传海, 曹婷, 译. 北京: 人民邮电出版社, 2011.

[3] 王受之. 世界当代艺术史 [M]. 北京: 中国青年出版社, 2003.

[4] 阿纳森. 西方现代艺术史 [M]. 邹德侬, 等译. 天津: 天津人民美术出版社, 1999.

[5] 邬烈炎. 装饰语义设计 [M]. 南京: 南京美术出版社, 2002.

[6] 阿恩海姆. 艺术与视知觉 [M]. 朱疆源, 译. 成都: 四川人民出版社, 1998.

[7] 尼古斯·斯坦戈斯. 现代艺术观念 [M]. 侯翰如, 译. 成都: 四川美术出版社, 1988.

[8] 戴士和. 画家与自然 [J]. 世界美术, 1982(1).